U0053758

好萊塢電影夢工場

作者：李達義

序

我和你們一樣，是看好萊塢電影長大的。

小學時，叔叔帶我去西門町看《洛基第二集》，從來沒看過拳擊賽，也不懂拳賽規則的我，不僅在看電影時緊握著雙拳，彷彿自己化身為電影中的席維斯史特龍，承受著對手排山倒海而來的重拳；看完電影後回到學校更想像自己就是席維斯史特龍，拼命找同學挑戰。當然為此我付出了被老師罰站的代價，不過就算罰站時，電影中席維斯史特龍為東山再起，在海灘奮力練跑鍛鍊體力的一幕，仍在我心中不斷重演。

是的，好萊塢電影就是這樣，在我們還對電影、對人世懂懂未知時，就悄悄地攫取了我們的心靈、一磚一瓦地合力建構我們對這個世界的想像。事實上不僅時下的電影消費主力族群——年輕人深受其影響，年紀在四、五十歲上下的這一輩，心靈受好萊塢電影洗禮的情況，恐怕是有過之而無不及⋯⋯對許多中產家庭默默耕耘的父親來

說，《北非諜影》中，亨佛萊鮑嘉犧牲自己、成全心愛人幸福的酷樣，是他們對男性在愛情關係所扮演角色最浪漫的想像。當然除了亨佛萊鮑嘉，葛雷哥萊畢克、詹姆斯史都華或賈利古柏等人，都各有一票擁護者，他們不像時下青少年喜歡偶像就要衝上去親到、摸到才算，不過在他們心裡，永遠有一塊角落是為好萊塢明星所保留著。

　　今天社會上大多數人說：「走！看電影去。」一般指的是「去看好萊塢電影」。美國電影挾其雄厚的資本、令人目眩神迷的光影特效，以及好萊塢近一百年來所發展出獨特的說故事技巧，經過精密的計算，包裝成一個個九十分鐘的夢想，販賣給所有愛作夢的影迷。關於作「好萊塢夢」另一個弔詭（paradox）是：別當真，那只是電影！問題是，如果我們沒把電影當真的話，那誰還愛看電影呢？而且好萊塢電影技法的秘密，就是要觀眾把故事情節「當真」。沒錯，我們是不在電影的故事當中，不過當電影院燈光漸暗、大銀幕泛起另一個世界的第一道光，一個真實的世界就在我們的想像空間中成形。也唯有我們把這個世界「當真」，觀影的樂趣才開始蔓延。而事實上這「想像中的真實」，正是人類思維認識世界的重要方式，例如回憶。所謂回憶，其實就是在

好萊塢‧電影‧夢工場

腦中播映過去的事件，但是由於時間的絕對性，我們永遠沒法再身處那事件中，但我們從沒聽到人說：「嘿！別把回憶當真。」所以如果我們對某部電影念念不忘，代表我們已經將那「想像中的真實」內化成意識的一部分。其實它就像回憶一樣（回憶也只是記住對我們有意義的吉光片羽，誰能記住過去所有的事呢？），是我們認識當下的「分類手冊」，然後意識再根據手冊上的分類，把「經歷」變成「回憶」，強化（多半是強化）、更改或銷毀這本手冊。

這就是好萊塢電影使「美夢成真」的真正威力，在過去一百年中，好萊塢不但打造出「美國夢」，近入八〇年代這「美國夢」更有全球化的傾向，我們看到「鐵達尼號」式的愛情觀普遍深植人心；馬英九市長在西門町扮妝秀上，身穿星際大戰艦長制服，象徵領導者帶領台北市進入二十一世紀。消費主義（consumerlism）已經從美國資本主義社會的專利變成統一世界的新語言，這其中好萊塢電影居功厥偉。問題是，好萊塢電影打造出來的是「美國夢」，它真的適合只能在邊陲地帶抬頭遙望好萊塢星光的台灣人嗎？又或者，我們好像應該花點心思，多瞭解這「美國夢」是如何打造出來的。

好萊塢‧電影‧夢工場

III

如果盲目崇拜好萊塢電影是一種精神官能症的話，盲目貶抑好萊塢電影，將藝術和商業對立，就是一種精神躁鬱症，它反應的是我們自己對國片前途、對心無負擔地接受觀影樂趣的不確定心態。沒錯！二次戰後美國以外的許多電影運動，都是衝著好萊塢電影而來，但正由於好萊塢電影像一塊吸力極強的磁鐵，牢牢吸住全世界電影青年的目光（你知道楚浮看希區考克的《迷魂計》看了幾次嗎？），他們才努力地要掙脫好萊塢的枷鎖。所以這些重要的電影運動，在某種程度上皆是與好萊塢電影的一種對話，如果不瞭解好萊塢電影，是根本無從瞭解這些狀似高深的「藝術電影」。

在變妝秀和模仿秀塞滿綜藝節目的台灣社會，人們最大的樂趣就是宣稱：「我不是我！」，而從未與民間真正結合過的學界，似乎也暗暗以「後現代的去主體性」，夾道迎接民間社會後現代共和國的來臨。那麼就讓我也搭搭後現代的列車，跟著高喊「我是誰？」已不再重要」（主體性是流動的、不固定的）。不過我卻很想知道，「那麼，誰是我呢？」（哪些素材是我們變妝或模仿的重要對象？）我想，認識好萊塢電影可以多多少少回答有自我認同恐懼的台灣社會這個問題。

目錄

好萊塢・電影・夢工場

好萊塢・電影・夢工場

好萊塢 ○ 電影 ○ 夢工場

垃圾場・電影・夢工場

VIII

古典好萊塢時期（一九三〇～一九四五）

打開好萊塢的家庭相簿

電影發展到今天已經無所不能了，如實地重現二次大戰戰爭場面、或把侏儸紀恐龍搬到二十一世紀的紐約街頭，好萊塢電影眞可以說有本領「呼風喚雨」、「無所不能」，那麼我們爲什麼還要從古典好萊塢開始談起呢？我想，因爲電影作爲一門年輕的藝術，科技的新發展雖然帶給電影視覺效果上革命性的突破，但電影最重要的靈魂，或者說好萊塢電影的靈魂，還是在於劇情的起承轉合、人物內心的刻劃和某些類型電影元素與生俱來的特殊魅力。而這些讓觀衆心甘情願掏出鈔票的電影技法，是美國電影發展近百年來的成果，而古典好來塢時期是醞釀這些技法成熟、並且將它們發展到頂峰的時刻。

好萊塢．電影．夢工場

1

如果這麼說你還覺得太抽象的話，讓我用比方和實際數據，告訴你好萊塢電影「太陽底下沒有新鮮事」的真相。眾所週知的是：電影如果是藝術品，它也是以工業手法創造出來的藝術品，特別是好萊塢電影。那麼我們姑且把好萊塢電影看成是洗髮精，今天市場上生產「洗髮精」的八家主要公司（簡稱「八大」，它們是派拉蒙、華納、米高梅、博偉、福斯、哥倫比亞、環球和聯美），除了博偉之外，其餘七家都在一九四五年前，成為電影工業的主要玩家。所謂古典好萊塢時期，又稱片場時期（The Studio Era），指的就是由這幾家大製片場控制整個電影工業的時期。既然生產洗髮精的公司數十年如一日，而生產的方式也大同小異（的確有變化，請讀者耐心看下去），我們有理由相信洗髮精充其量是換了其中的化學香料，其主要成分變化有限。

如果你是正宗的美國電影迷，平日又勤讀影劇新聞，不難發現每次由美國影藝學院或者是美國電影協會（American Film Institute）舉辦的「本世紀最偉大的影星」票選結果，總是活人少死人多，好像這是專為死人舉辦的活動。而那些榜單上的常客，如亨佛萊鮑嘉、葛麗泰嘉寶、詹姆士凱格尼、約翰韋恩、詹姆斯史都華、賈利古柏、

史賓賽屈塞、凱薩琳赫本⋯⋯等（族繁不及備載），全都在一九四五年前確立他們巨星的地位。二次戰後還能入選的，往往只有詹姆斯狄恩、馬龍白蘭度和瑪麗蓮夢露等小貓兩三隻。事實上古典好萊塢時期，不只奠定了這些超級巨星的地位，也發展出影響深遠的「明星制度」，在本書第三章我們再回來討論。

「今天晚上去看電影！」，「看什麼片？」，發問的人心中想的可能是某一部電影，而回答的人可能會說：「動作片、愛情片還是戰爭片？」類型電影幾乎已經等於好萊塢電影的代名詞，我們通常還不太清楚到底什麼是類型電影時就以類型的標準在選取電影。包括西部片、歌舞片、喜劇片、盜匪片、恐怖片、科幻片和通俗劇（melodrama）等所有重要類型電影原型，都在古典好萊塢時期發展成熟，其中除了西部片、恐怖片和科幻片稍晚才發展到頂峰，其餘類型都在此時期找到它最精準的原型，並且吸引了成千上萬電影觀眾的心，古典好萊塢時期可以說是類型電影發展最重要時期。

其實美國電影工業在古典好萊塢時期登上頂峰，統計數字告訴我們：在這十六年中，全美每周平均有八千萬人次買票進電影院，這個數字是當時美國人口的一半多一

點。另一個數字也很驚人：當時人們有百分之八十三的休閒消費是花在看電影上。說電影創造美國（movie-made America）一點都不為過。

好萊塢電影在此時期不僅風靡美國，更重要的是它同時席捲了全世界各地（特別是歐洲），好萊塢電影成為電影進入有聲時期（第一部有聲片《爵士歌手》拍攝於一九二七），第一個最重要的世界電影現象。也就是說好萊塢電影成為拍電影的一種「準則」，不管你喜不喜歡它，都必須先學會它，好萊塢電影的拍攝方式和敘述技巧成為拍電影的典範，其他異於這套方式而存在的電影，很可能被認為是「錯的」。誠如今天很多電影拍攝的教科書會這樣寫：

對所有有野心的電影工作者來說，最重要的就是在你打破規則（好來塢電影拍攝方式）前，先將它們學得滾瓜爛熟。學習正確的拍電影之道、學習觀眾看得懂的拍片方法、學習怎樣感動觀眾。沒錯，打破現有的準則很重要，但在打破之前，先要懂得正確的方式。

──摘自 The Five C's of Cinematography : Motion Picture Filming Techniques Simplified

好萊塢‧電影‧夢工場

4

直到今天情況仍然變化不大，特別是在台灣這種對好萊塢電影認識不深，卻又熱

烈擁抱它，並且把好萊塢電影這種特殊時空下的產物（美國資本主義、有聲電影的來

臨、美國立國神話種種歷史條件，本章後將詳述），當成電影存在唯一的方式，而譴責

或漠不關心台灣自己特殊時空下產生出來的電影。不過從另一方面來說，台灣的電影

工作者，似乎也很少在電影中正視好萊塢電影對世界電影、和對台灣電影文化的影響

（到目前為止，台灣電影我只看過符合昌鋒導演的《絕地反擊》一部片，討論好萊塢對本

地電影環境的影響）。

綜合以上所述，我們可以瞭解到古典好萊塢時期，是美國電影發展成熟的關鍵時

刻，也是好萊塢電影完全「美國化」的時刻。好萊塢電影逐漸放棄默片時期電影發展

出的象徵、充滿舞台風格誇張的表演，而改採寫實風格表演和完全美國化的故事內

容，下面我們就來討論這種變化是怎麼形成的。

直到今天情況仍然變化不大，特別是在台灣這種對好萊塢電影認識不深，卻又熱烈擁抱它，並且把好萊塢電影這種特殊時空下的產物（美國資本主義、有聲電影的來臨、美國立國神話種種歷史條件，本章後將詳述），當成電影存在唯一的方式，而譴責或漠不關心台灣自己特殊時空下產生出來的電影。不過從另一方面來說，台灣的電影工作者，似乎也很少在電影中正視好萊塢電影對世界電影、和對台灣電影文化的影響（到目前為止，台灣電影我只看過符昌鋒導演的《絕地反擊》一部片，討論好萊塢對本地電影環境的影響）。

綜合以上所述，我們可以瞭解到古典好萊塢時期，是美國電影發展成熟的關鍵時刻，也是好萊塢電影完全「美國化」的時刻。好萊塢電影逐漸放棄默片時期電影發展出的象徵、充滿舞台風格誇張的表演，而改採寫實風格表演和完全美國化的故事內容，下面我們就來討論這種變化是怎麼形成的。

都是說話（有聲片）惹的禍

在進入正題之前，讓我們先來談談什麼叫「古典好萊塢時期」。一般電影史家一致同意，最遲至一九三○年，美國電影工業正式進入有聲電影時期，古典好萊塢時期開始。此時期的特徵是，當時最主要的五大電影公司（派拉蒙、二十世紀福斯、米高梅、華納和雷電華），徹底形成了旗下直接擁有電影工業三大流程—製作、發行和放映的垂直整合企業（vertical intergration），另外三小（環球、聯美和哥倫比亞）沒有直接經營戲院，但也掌控發行和製作。這八家公司每年的拍片量占市場的百分之九十五，每年平均生產四百五十部以上的電影，要有這樣的產量。他們必須以幾近裝配線（assembly line）的方式生產電影（其實和生產汽車沒什麼兩樣）。

電影工業當時是全美排名前五的產業，而且是由這八家公司徹底把持的托拉斯產業體系。為了以裝配線的方式生產電影，各大片場必須尋找供應不乏的原料，和自行

成立「裝配」一部電影所需的各部分「零件」。前者構成了好萊塢電影努力向美國人民耳熟能詳的民間故事、文學尋找題材，以及不斷重複之前賣座很好的電影，促成了類型電影的誕生。後者使大片場將製作電影的流程分工到最精細，然後直接僱用各部門所需的電影人材，諸如明星、導演、編劇、服裝……等，他們每天到片場上下班打卡，「劇本寫作部門」按照老闆交代下來的故事寫劇本，寫好後送「劇本修改部門」，之後將劇本交到導演手上，劇組按照預定的進度表拍攝，拍完後再將底片送後製部門剪接，這時其他工作人員早已接到新的指令，展開下一部片的工作，電影也就這樣快速地一部部拍出來。

由於此時期大片場在生產電影方面的重要性超過一切，所以古典好萊塢時期又稱片場時期。因為這種近似裝配線的生產方式，每家片場幾乎專注於生產某種特定的類型電影（場景類似、劇本也像，很符合經濟原則），像米高梅專拍歌舞電影、華納以盜匪電影聞名等。觀眾只要看到出品公司，立刻就可以感覺出來這是那種電影，電影公司的吸引力遠遠超過導演。不過不管怎麼說明星還是永遠最有魅力的，在嚴格的合約

之下，一位明星一個時間內只能為一個片場工作，於是連明星們也成為片場的代言人。有趣的是為了維持明星的銀幕形象，有些明星簽下的合約內容讓人匪夷所思，例如一向以「冷面笑匠」形象出現的喜劇大師巴斯特基頓，和米高梅的合約中就包括他「不得在公開場合或銀幕上露齒而笑」，如果違反了還會被處罰。

在默片時期美國電影還維持著某些國際風格，因為默片沒有語言的障礙，默片在相當程度上依靠影像象徵技法和偉大舞台演員的肢體動作，而這兩者是放諸四海皆準、而且非寫實性的。加上默片時期許多歐洲導演如穆瑙、佛烈茲朗、艾森斯坦等，演員如葛麗泰嘉寶、瑪琳黛德莉等都來到美國，他們的貢獻使美國電影沾染了強烈的大都會風格。不過，如果努力吸取世界電影養份是好萊塢電影特點之一的話，美國電影的商業本質，就是使好萊塢電影在形式和內容兩方面，深深烙印著美式生活的意識形態的關鍵，特別是在古典好萊塢時期。

造成好萊塢電影工業此時期全面性保守發展的關鍵之一，是有聲電影的來臨。有聲電影技術事實上早在二十世紀初就有了，不過如果要全面拍攝聲片，不但整個片場

設備要更新，所有的戲院也要更換設備，這種投資實在對當時已經賺大錢的公司沒什麼意義。不過歷史總是充滿驚奇，華納公司率先在一九二○年代全美經濟不景氣時（不景氣對電影工業的影響不大，不過資金調度較為不易），開始投資有聲電影，結果一九二七年《爵士歌手》獲得空前成功，其他片場開始跟進，好萊塢正式進入有聲電影時期。

即使經濟不景氣對好萊塢的影響有限，全面更新聲片設備所需投入的資金，還是讓前述八家片場最遲至一九三六年，全數落入華爾街大亨掌控中，電影拍攝更徹底的商業化。這是一個再簡單不過的道理：華爾街大亨們投下了大筆資金，當然要想盡辦法確保營收。進入有聲片時期，使得美國電影工業受到股市大亨的控制，對日後好萊塢電影影響深遠，它主要表現在兩方面：(1)類型電影的形成；(2)不斷重返美國神話（american myth）尋找故事題材，特別是在好萊塢財務狀況出現危機時。

有聲電影的出現，不但為類型電影鋪出了康莊大道，也影響了類型電影往寫實化和美國化方向發展。有聲電影器材主要掌握在兩家公司手中，使原本已經由少數公司

好萊塢。電影。夢工場

9

把持的美國電影工業，更加的「集中化」——寡占的情勢更加穩定。這樣的發展使電影工業的產品更加的單一化，每家片場無止盡地試圖重複之前票房成功的作品，「讓同一部片看起來不一樣」（make the same different）成為商業成功的信條。再加上前文提及八家片場每年要生產四百七十六部片的時間壓力，只有拍攝根據某些固定的原則來說故事的電影，能穩定供應如此大的市場需求。另外，有聲電影取代默片，也讓許多不會說英語的外國明星，慢慢消失，隨著電影主角南腔北調清一色的美國口音，好萊塢電影故事材料也逐漸美國化。

更重要的是，美國電影工業中原有的商業因子，更因此被強化。為了吸引最大多數的人進戲院，電影成為徹底的「娛樂」，於是美國社會的神話——美國夢，成為好萊塢電影最常訴諸感動觀眾的手段，動盪不安的社會事件或許會是好萊塢電影的題材，不過，透過精巧的敘事手段，這些事件成為「影子的存在」，電影最終的目的，還是在於讓觀眾經歷一場心靈的雲霄飛車，並且運用「神話」，解決美國社會內永遠對立的文化矛盾。其實經過二〇年代的大蕭條和一次世界大戰，美國神話——特別是中產家庭

那種延遲眼前的享受，努力工作將來一定遍地是黃金的信條，遭到嚴重挑戰，不過反而就在此時期，美國電影肩付起「重塑神話」的任務。電影史學者羅柏史考樂說：

一九三〇年代的電影和以往電影不同之處，並非它們現在才開始塑造美國夢與神話——從前的美國片早就開始了；但三〇年代的電影工作者更加瞭解電影創造神話的威力、和更有意識地運用這種威力。

——《電影創造美國》（*Movie-Made America*）

當然好萊塢電影這樣的傾向，和電影工業此時是由股市大亨領導的穩定寡占工業，有絕對關係。只有不斷重複讓觀眾忘卻真實生活痛苦的電影，好萊塢大亨們才能最快速地回收成本；而要讓觀眾忘卻痛苦，只有用社會上大多數人最熟悉的解決文化內部矛盾的意識形態來說故事，這種影響一直持續到今天的大多數好萊塢電影。

換湯不換藥？古典好萊塢電影形式和內容

前文我們大致談過了古典好萊塢時期電影工業外部現象，在高度工業化和由少數公司穩定瓜分的環境下，好萊塢電影不可避免地在形式和內容上走上「標準化」一途。「標準化」是某種產業發展到成為大眾產品（mass product）時，一種必然趨勢，它指的是統一規格化產品的零件，使不同公司生產出來的產品可以相互支援。例如，不管你買的錄影帶是什麼牌子，都可以用新力牌或其他任何牌子的錄影機來看。這種發展讓製造同一種產品的不同公司，能最經濟地生產（不需要再付專利費用、減少不同機件系統造成的故障等），而且也讓潛在消費者成為最大多數（不必擔心是否買了這個牌子的東西，不能和別的牌子相容）。

經過默片時期攝影、放映設備、影片長度等「電影零件」標準化完成後，古典好萊塢將鍛燒出一個新的「標準化」模子，更方便大量生產電影。這個模子就是古典敘

事結構（classical narrative structure）和類型電影。因為這兩項特徵「統一」好萊塢達二十年以上，所以它們的影響可謂無遠弗界。不過「標準化」本身潛藏有與它相矛盾的因子，就是每家公司還是必須讓他的產品和別人不同，才能吸引消費者，特別是電影這項商品，沒有人會想看一模一樣的電影。從這點我們可以看出明星的重要性，他／她們是讓產品看起來不一樣的關鍵。所以到頭來電影公司還是必須「容忍」有創意的人材，為快要變成「數千胞胎」的好萊塢大家庭，生出一、兩個「畸型兒」。

古典敘事結構

古典敘事結構並不是好萊塢電影的新發明，事實上它上承十八世紀寫實主義小說的說故事技巧，好萊塢電影只不過運用剪接、聲音和場面調度等電影特有的手法，把它發展到最極致。古典敘事結構最重要的技巧就是隱藏一切敘述的痕跡，使一個充滿選擇性、機遇性的故事，看（聽）起來就像自然而然地發生，敘述者只不過站在一旁

目睹整個經過，為我們重述一遍整個故事，古典敘事技法最重要的目的，是為了隱藏這個故事還有別的版本的可能性。

為了使每個故事聽起來只有「這樣一種」可能性（也就是讓聽眾忘了他正在聽故事），古典敘事結構的故事一定要有開頭／中段／結尾，而且故事一定開始於某種秩序被破壞，結尾是修復原有的秩序，形成秩序／秩序被破壞／修復秩序這樣的結構。例如，某個寧靜小鎮來了一個陌生客（西部片）或耶誕夜開派對的商業大樓，來了一群恐怖份子要劫持他們《終極警探I》，故事的結尾一定要恢復原本的秩序，造成故事「完結」的印象。

在敘述的過程中，嚴格遵守「因果原則」是非常重要的，這樣聽眾才不會有「為什麼講這段？」的疑慮，也使情節的推展看起來沒有別的可能性，環環相扣推向故事唯一的結尾。例如在《絕命追殺令》中，我們先看到哈里遜福特被誤認為是殺妻兇手，所以他被收押、所以被送往其他地方、所以火車意外、所以他開始逃亡、所以警察開始拘捕、所以……。所有古典好萊塢電影情節的展開都是如此，讓觀眾自然而然

將敘事的因果關係，當成唯一故事發展的可能性；或者忙著注意快速發展的劇情而忘了還有其他的可能。

用了這麼多技巧吸引聽眾，聽故事的人還覺得不過癮，他們需要故事中有個可以認同的對象，所以古典敘事一定要有一位主角，透過他（不寫「她」了，因為多半是「他」）聽眾才能認識這個世界、才能被故事所感動。而代替聽眾的這位主角，配合前述三段式敘述結構，在故事中以犯錯／發現錯誤／補救錯誤的順序，讓聽眾更覺得故事感人。我們同樣來看《絕命追殺令》，哈里遜福特雖然沒有殺妻，不過他誤交惡友而不自知，於是被人陷害。加上他跳車逃逸，在道德上有了瑕疵。不過這些錯誤都隨著他逃亡／偵察而破案的英雄行為而解決，最後發現真兇，而且洗清罪名，在道德上也恢復潔白。值得注意的是這種透過某位特定角色的心理活動展開的敘事，常常必須犧牲事件的複雜性，將事件的前因後果歸於「人」。例如好萊塢所拍的戰爭電影，毫無例外地觀眾必須透過戰爭對主角的傷害，來認識戰爭，像《七月四日誕生》中，越戰的意義在於它奪去了湯姆克魯斯的雙腿；而在《搶救雷恩大兵》中，戰爭更是透過湯姆

漢克救人的心願，而被合理化，我們永遠不可能知道戰爭的原因（除非好萊塢拍了一部「希特勒傳」，將戰爭歸因於希特勒心理因素），只能從主角的心理來理解它。

雖然好萊塢這套敘事技巧是從十八世紀寫實主義小說借來的，不過好萊塢電影將其發揚光大，使它的威力有過之而無不及。我們都知道電影比起小說來，更能讓觀者產生「寫實」的感覺，因為小說不管敘述的多麼精彩，畢竟還是文字。但電影利用攝影顯像的原理，會讓觀眾產生「這就是現實」的錯覺。如果再發展出一套讓觀眾「看不到」（invisible）的剪接、場面調度技巧，來述說一個高潮迭起的故事，看電影時我們只會覺得自己（也可以說是攝影機）像個萬能的神一般，不管發生了什麼事，我們永遠在事情發生的當兒，從最好的角度看到了一切。當然，我們更不會懷疑事情是否還有其他的可能，是否還有別的角度來看事情。

說穿了古典好萊塢電影的秘密（直到今天所有的好萊塢電影，不！應該說世界上百分之九十的電影都是這套方式的後代子孫。）就在於這套「看不到的技巧」。電影有兩個重要的表現元素（cinematic code），一是剪接，另一個是場面調度（指一個連續

鏡頭內所有出現的元素，如演員、道具、服裝、色彩凡此種種，甚至包括鏡頭外的畫外音），電影工作者基本上就是操弄這兩個元素，來構成一部電影。所謂「看不見的技巧」，就是儘量讓上述兩個元素完全為「敘述」服務，讓觀眾的注意力因為全放在故事上，而幾乎「忘了它們的存在」；因為「忘了它們的存在」，觀眾以為他們正毫無隔閡地「目擊」一件事的發生，忘記了故事本身是說故事的人帶有偏見的一己見聞；而說故事的方式，也就是鏡頭的角度、剪接的方式等，更是經過精心設計，帶有高度選擇性的「最佳敘事角度」。古典敘事結構找到它完美的「現代靈魂」──電影。

古典好萊塢電影和觀眾訂立了隱形契約，契約上寫的是「我保證大家絕對從最好的角度看故事」，所以古典好萊塢關於場面調度的首要原則，就是將敘事的重心「中心化」，無論一個鏡頭內有多少人，故事的主角永遠在畫面的中央，或畫面最顯著的地方；戲劇的動作也一定會讓觀眾毫不費力就看得清清楚楚。如果鏡頭移動，毫無疑問地它一定是跟著劇中人物走，總之一定要讓戲劇動作發生在畫面最中央，有時後我們會看到畫面上出現某些道具，如門、窗或家具，這些東西可以更有效地框出一個幾何

中心，讓主角更爲顯著。

剪接比起場面調度敘事功能更強，不過它也比場面調度更容易引起觀眾注意，因爲由一個鏡頭跳到另一個鏡頭，多少會引起觀眾的注意力。所以古典好萊塢在剪接技巧上，發展出更爲細緻的「隱身術」，讓剪接的敘事功能強大無比，但鮮少人會注意到它。既然剪接全爲敘事服務，我們不妨從它的敘事功能談起。好萊塢電影最常見的剪接手法，是用於連接從不同的角度觀察到的同一個空間內發生的事。如拍攝一場兩人的對話場景，如果不用剪接，便不可能每次都把說話的人置於畫面中心，而且場景中表現演員心理狀態的動作（很可能就是推動劇情的關鍵），也無法特別強調。然而用剪接這些問題都可以迎刃而解，讓每個鏡頭都能引起觀眾最大的興趣。

不過麻煩的是如果任意連接鏡頭，很可能因爲每個鏡頭空間上的不同，輕易就被觀眾發現剪接的痕跡，無法專心在敘事上。例如，兩人對話的場景，很可能前一個鏡頭A在B左方，但下個鏡頭A跑到B的右方（只要從另外一側拍攝就會左右對調），這種剪接給觀眾「空間上的不統一」之感（the discontinuity of space），是好萊塢電影的

兵家大忌，其實說穿了就是讓觀眾驚覺到原來故事是「剪接」出來的。為了避免空間上的不統一，古典好萊塢發展出影響深遠連戲剪接（continuity editing），連戲剪接最重要的原則就是在空間中畫出一條假想的「事件的軸線」，然後攝影機完全在軸線的同一側捕捉畫面。這條線通常以對話的兩人為端點畫出，攝影機的位置完全限定在這條線的同一側拍攝，如此即使攝影機放在不同的位置，拍出來的鏡頭在空間感上方向是一致的（左右一致，物體的相對位置不變）。加上同一個場景燈光、構圖形態上的類似，剪接在一起時便不會有突兀的感覺。這種手法最常出現在對話場景，配合敘事的重點隨著不同說話者而轉移，運用連戲剪接引導觀眾注意力，這時觀眾完全為劇中人的對話和表情所吸引，哪來得及注意是否有剪接呢？另外也有一種稱為「動作連戲」（match on action）的剪接法，比如說某個人從椅子上站起來準備走出去，我們可以等他完全站起身後，再剪到另一個鏡頭拍他走出去，不過這樣剪接容易產生不連續之感。最好是趁他起身到一半時，剪到接下來的連續起身動作。趁鏡頭中人物在移動時剪接，比較不會引起注意，看起來也像是連續鏡頭。這種剪接影響到我們最熟悉的

「武打片」，片中的動作場面都以這種方式剪接。另外以聲音的連續、移動動線一致、構圖類似等原則剪接，都有「隱藏剪接」的效果。①

剪接的敘事功能，除了可以組合同一空間內不同角度拍到的鏡頭，以強調戲劇動作外，它還可以「壓縮時間」，省略在敘事上不重要的時間。例如某位偵探接到一個匿名電話，要他到某處，這時好萊塢電影會用「溶鏡」的方式，將(1)偵探接到電話；(2)出門搭車；(3)車開過街道；(4)偵探到達目的地，幾個鏡頭連接起來，因為偵探前往目的地的途中，在敘事上是不重要的，所以以剪接的方式「壓縮時間」，這樣會使故事更加一氣呵成。不過這時影片多半會以音樂或旁白的方式，造成連續的感覺，剪接再一次地完成「使故事更加精彩，但絕不被注意到」的神聖使命。

不過，剪接的功能遠大於此，「視線連戲剪接」（eyeline match editing）不但讓我們知道銀幕上的景像是誰在看？他或她看到了什麼？也讓我們不知不覺地「認同」了某個角色，被「縫合」（suturing）到故事中去，這招是古典好萊塢發展出來威力最強的敘事絕學。「視線連戲」配合前述的「連戲剪接」原則，發展出兩人對話場景最常

見的「正／反拍鏡頭」（shot/reverse angle shot），讓觀眾從單純的「看戲者」，變成可以隨時變換角色的參與者（spectator）。

「視線連戲剪接」指的是如果前一個鏡頭是景物，下一個鏡頭是某個角色望向鏡頭外，觀眾會自行將前一個鏡頭解釋爲那個角色的視線，後面的鏡頭又稱爲「觀點鏡頭」（Point of view shot）。「視線連戲」的假設是：當銀幕上出現一個人望向某處，觀眾會很想知道他或她看到了什麼。「視線連戲」不過我們也可以倒過來想，古典敍事結構的「自我隱藏」性格，需要讓觀眾知道剛剛看到的景像是誰在看，不然他們會懷疑剛剛看到的是什麼。是不是有攝影機存在（我們知道所有電影都由攝影機拍攝是一回事，看電影時「感覺」到攝影機存在是另一回事）。視線連戲的原則通常會被重複使用，也就是說某人望向鏡頭外的鏡頭，再接上（他／她所看到的）景物，這時觀眾不但知道這是誰的視線，還會被「縫合」到那個正在看的角色中，因爲他／她的視野，變成觀眾的視野，觀眾不但看到他／她正在看，還看到他／她所看到的。千萬不要小看了這種技法，被當成現代電影科技經典的《搶救雷恩大兵》，第一場美國大兵登陸作戰場景，和

最後一場美國人佈下陷阱等待德國士兵的戰鬥場面，雖然都是槍林彈雨，但後面的戰爭場面，運用了大量的「視線剪接」，觀眾的認同不知不覺被操弄於股掌之間。

根據統計，百分之四十至五十的古典好萊塢電影場景，由「正／反拍鏡頭」構成，如此高的出現頻率，有時反而模糊了它的複雜性。假設甲、乙兩人在對話，甲先說話，我們會看到鏡頭先從乙的位置拍攝甲，乙的肩部隱約出現在前景，鏡頭的焦點是甲的頭部。下個鏡頭乙變成了說話者，攝影機反過來從甲（現在的聽話者）的角度，拍攝乙。如此幾個交換對話的鏡頭交替出現一、兩回，甚至可以不拍聽話者，直接從聽話者的位置拍說話者，不過說話者望向鏡頭外的視線（加上前幾個鏡頭的印象），暗示了聽話者的存在，這就稱為「正／反拍鏡頭」。如此幾個正／反鏡頭的交替運用，即使前景中聽話者不存在，鏡頭中只有說話者一人，我們還是會假設兩人的相對位置，這種拍法的好處，在於將鏡頭焦點永遠對著說話者（因為他／她才是劇情的重心）的同時，又能夠隨時轉移觀眾認同的位置，因為前一個鏡頭我們才從聽話者的視線看說話者，下個鏡頭我們就轉移成從剛剛說話者（被看者）的位置，去看現在的

說話者。觀點轉移就這樣毫無痕跡地交織在一起，好萊塢電影才有如此強大的力量，將觀眾帶入故事的心理現實世界，所以「正／反拍鏡頭」可以說是電影幻覺、電影認同作用的磐石。

讓我再重申一次，古典敘述結構的首要任務，就在於隱藏所有電影元素選擇的痕跡。一部電影的構成經過無數選擇，選擇故事、鏡頭位置、對白、剪接等，而古典敘述結構就是要將這種種選擇的痕跡抹去，使電影看起來「就像那樣發生」，只有這樣，古典好萊塢電影所訴說的一則一則充滿矛盾的美國神話，才能自然而然地消融於無形。

古典好萊塢與美國神話

前文我們提到，由於一九二八年左右，電影環境外部（經濟大蕭條）和內部（少數電影公司寡占市場、有聲電影的來臨和電影加速工業化）的情勢的交互作用下，好

萊塢開始大量採用美國立國傳說，和有強烈美國色彩價值觀的故事——簡而言之，就是美國神話，創造出所有類型電影的原型。那麼，究竟美國神話是什麼呢？

結構人類學家李維斯陀（Levi Strauss）認為，神話是一個民族為解決其內部相互衝突的文化矛盾所發明的故事。藉由不斷重複這些故事，這個民族得以疏解其內在文化衝突。李維斯陀對部落民族神話所作的解釋，到了羅蘭巴特（Roland Barthe）手上，轉化為意識形態與現代社會的關係，意識形態就是現代社會的神話，現代社會透過各種「想當然爾」（take it for granted）價值觀及社會活動，例如，報戶口、報稅、生日宴會、婚禮、上學、看電影、喪禮……等，舉凡與人群有關的一切活動，來介定人與人、人與社會和自然的關係。

不論上述哪一種定義，神話基本上都是為解決文化內部不可解決的衝突，如果一則神話能有效解決某個文化特定的矛盾，那麼文化內部成員，一定樂於重複、傳頌此神話，不論它是以敘述或儀式的樣態出現。這種全民參與式的神話構築工程，使神話滲透到社會的每一層面。對只有短短三百多年歷史的美國人來說，將自己和白種美國

人的祖先——歐洲文化區隔開，為其立國精神奠立獨特的基礎，就是美國神話——讓美國人覺得自己之所以是美國人的首要使命，所以美國神話首先出現於歷史詮釋中也就是著名的「向西開拓」歷史神話。不過我們別忘了，神話的合法性並不來自其是否與外在世界相符，而來自是否成功地說明（或界定）人和外界的關係，所以開拓西部的傳說是不是真的不重要（許多現代的歷史研究說明其中很多不可信），重要的是其中傳達的精神是否能紓解文化內部壓力，讓讀者覺得：「嗯！沒錯，這就是我們美國最珍貴的精神遺產。」

事實上美國廣闊的疆域、豐富的資源和從蠻荒到文明的開拓過程，的確是古老的歐洲文明不曾經歷過的，這些條件交織鍛造出美國神話獨有的特性：一方面強調二元對立的價值體系，另一方面拒絕在對立的二元體系做出選擇、試圖藉著個人主義或即興的方式，解決現實環境中極端對立的二元文化價值。美國文化當中最「膾炙人口」的一組二元對立文化價值：文明 vs. 野蠻，最常用來解釋自美國獨特的「向西開拓」歷史經驗，所謂向西開拓的進程，就是將來自東岸的文明，帶進蠻荒的西部。對應著這

組對立模式，衍生出法治vs.自由、獨立vs.社群、個人vs.家庭（婚姻）等對立價值。但由於美國地大物博，物理上無垠的空間感，感染了文化想像空間，美國神話總是拒絕承認「選擇」的必要性，總將「選擇」當作一種非常時刻的非常手段，於是產生了即興式的（只依照自己意志行動的偵探，心生一計想出既解救群體又保全個人利益之道）、個人主義式的（富家女最後愛上了記者，兩人的價值衝突也不再那麼水火不容）或危機處理式（動作英雄的無敵身手）解決手段，盡量不採取任何一組價值觀作為定論。

為了將上述文化矛盾消弭於無形，好萊塢電影首要規則，就是將一切社會的、經濟的、政治的衝突，轉化成個人通俗劇式的兩難，所以在《北非諜影》中美國要不要參戰的政治問題，轉化為瑞克（亨佛萊鮑嘉）是否幫助他心愛女人丈夫的躊躇；《辛德勒的名單》中，辛德勒如何能幫助猶太人的政治經濟問題，變成他個人良心的選擇。而這套不斷自我重複的個人選擇模式，被好萊塢拿來作為解決不同時期社會焦慮的萬靈丹，例如，《電子情書》所要紓解的大型連鎖企業對現代生活無人性控制的焦

慮。不過如果沒有遵守這套準則的尖銳作品，例如《大國民》，將美國夢式的成功神話（歌頌能量、野心）和簡單生活（避免權力帶來腐敗）的價值觀，尖銳地對立，最後甚至讓這種對立毀掉了主角的一生，就不可能得到觀眾的青睞。「大國民」不僅在當時票房上慘敗，天才導演奧森威爾斯更是被雷電華電影公司打入黑名單，事實上他後來幾乎無法在美國拍片。

現在讓我們回到美國神話中最「歷久不衰」的一組二元對立價值──野蠻 vs. 文明，它們同時也最廣為古典好萊塢電影所採用。在古典好萊塢電影中，最常見到的兩種角色就是法外英雄（outlaw hero）和官方英雄（official hero），前者代表不受任何團體牽絆，只憑個人意志行事的孤獨英雄，他們通常為西部槍手、冒險者或私家偵探；相對於法外英雄，官方英雄多半是文明世界中的律師、牧師、教師或政治家，他們竭盡全力無私地為社群奉獻，代表的是美國價值體系中團體重於個人、法律重於一切的信仰。

在這兩種極端對立的英雄中，法外英雄才是真正受歡迎的英雄。法外英雄行事全

憑個人意志，有一種直覺式正義感，武力是他們成為英雄不可缺少的條件。在西部電影中他們常說：「我不知道法律說了什麼，我只知道什麼是對，什麼是錯。」或是：「只要你認為是對的，就去做！」相較於官方英雄的無趣拘謹，法外英雄總是被描述成充滿活力的魅力人物。其實這種英雄性格，和十九世紀美國文學對「兒童性」（childishness）無所保留地讚歎如出一轍，例如《湯姆歷險記》，童心在美國神話中有超乎尋常的地位，因為童心保證了角色道德上的全然純潔，也代表了角色不受文明世界的染污而獨立存在。相較於古老的歐洲文明，美國文化想像自己就像涉世未深的兒童，而遠離歐洲大陸地理條件，也讓美國文化賦予自身遺世獨立的圖象。這種法外英雄永遠是美國電影的中心人物，從古典好萊塢時期的約翰韋恩、亨佛萊鮑嘉，到五、六〇年代的詹姆士狄恩和馬龍白蘭度，再到現代的艾爾帕西諾、勞勃狄尼洛，幾乎所有的好萊塢重要男星都演過這樣的角色。甚至連席維斯史特龍的「藍波」系列電影，都建基於這種法外英雄 vs.官方英雄的對立模式。

如果法外英雄的口頭禪是：「我才不管法律說什麼，我只知道什麼是對，什麼是

錯。」那麼官方英雄就要跳出來說：「這是個法治的國家，不是人治的國家。」，或「沒有人可以在法律之上。」這些人苦口婆心，就是要將文明（代表的法治）推向蠻荒的西部，不過有趣的是，在美國文化中有種對政治根深柢固的不信賴，或是說由於文化中賦予個人的、內在自發的價值極高的地位，導致他們對社會集體的產物──法律，產生愛恨糾纏的情結。一方面律法代表了現代社會正義的尺度，另一方面法律又常常變成壓迫劇中角色的工具。所以官方英雄的正當性，不像法外英雄那樣與生俱來，他們的正當性來自無私的自我奉獻，美國歷史中的華盛頓、傑佛遜等人是此類人物的典範。

由於法外英雄的特殊地位，造成十九世紀美國文學傳統，故事的道德中心（moral center）和觀眾興趣中心（interest center）的分裂，也就是說，雖然所有的西部故事都帶有武力不可取、法律和社群至上的道德色彩，不過西部英雄用武力打敗惡勢力，接著單騎走天涯，卻是故事中最引人入勝的時刻。這種安排亦廣為古典好萊塢電影所採用，最常見的形式，是一位不和任何人有關係的法外英雄，盡一切努力，在一連串

行動中試圖保持自身的獨立性。不過雖然這位法外英雄不受任何人控制，但他總是自發地選擇鋤強扶弱，與官方英雄某些最後的立場不謀而合；而故事的結尾毫無例外地法外英雄會獨自離去，這樣他因為「特殊狀況」而暫時放棄的獨立性，也隨著危機的解決而重新建立。這種將故事的道德中心和觀眾興趣中心分開的作法，其實就是美國神話中「拒絕選擇」很重要的部分，因為將所有衝突化約為個人行為後，法外英雄最後成功地保持了他的獨立，而官方英雄所代表的法律至上觀念，也因為任務達成（解救了小鎮、殺死了惡徒），而無形中維繫住了。

除了將角色設定為法外英雄和官方英雄，很多時候古典好萊塢電影，或者標準美國國家英雄傳說，乾脆就讓主角本身，同時擁有二元對立的特質，來模糊對立的價值。這也是為什麼標準的官方英雄華盛頓，必須有砍倒櫻桃樹的傳說；而為國為民的傑佛遜，也有奴隸情婦的故事作為點綴。在眾多符合美國神話性格人物中，林肯總統要算最標準的。作為一位傑出的總統，他當然是官方英雄的代言人，然而他的西部出身、充滿憂鬱的孤獨形象和雖千萬人吾往矣的氣魄，讓他絕對夠資格名列法外英雄。

更重要的是，林肯作為國家領袖，當然是法律的撼衛者；不過他個人不惜發動南北戰爭，只為了解放黑奴，讓我們清楚地看到他聽從內在自發呼喚，將法律置於個人之手的法外英雄特質。這也是為什麼古典好萊塢電影多出現反叛的上流人士、愛號和平的軍人、不願用槍的神槍手之類的人物，美國神話「否認選擇的必要性」特質，總要讓劇中人在選擇時，隨時擁有選擇另一組價值的本領，不管他選擇離開或留下，他同時有能力選擇相對的作法，而他之所以這樣選擇，純粹是因為他個人內在自發的聲音。

利用二元對立的價值體系，再以個人通俗劇的劇情安排，否認必須做出最終抉擇的必要性，這就是古典好萊塢電影，從美國神話體系借來的語法。而這套語法並非古典好萊塢電影的專利，十九世紀重要的美國小說、美國立國「歷史」和美國民間傳說，都看得出這套語法的痕跡。所以當古典好萊塢工業日漸成型，必須大量找尋當時深入民心的題材時，而且此時電影轉變為有聲，為電影裝備了足夠的寫實能力，這套早已行之有年的美國神話，就提供了最好的材料。這套神話語彙，被古典好萊塢以

「裝配線」的方式稍作變化大量生產，就形成各種類型電影的原型。當然以好萊塢電影

當時受歡迎的程度，很快的這些電影就從美國神話的借用者，變成影響廣大民眾的神話製造者（myth maker）。

在眾多類型電影中，西部片毫無疑問地是根據這套美國神話的模子打造而成。不過事實上絕對不只西部片受到美國神話影響，前文提過這套語法的好處，在於它可以輕易套用到不同的二元對立價值中，所以套用到家庭 vs. 個人，就發展出通俗劇（melodrama）；套用於美式成功（競爭）vs. 恬淡生活（和平相處），就是一部精彩的歌舞電影，如果你／妳是位眼尖的觀眾，相信一定會發現今年的愛情浪漫電影《電子情書》，也很明顯地倚賴這套神話（男主角湯姆漢克是一位不喜競爭的資本家）。古典好萊塢與美國神話的相遇，對美國電影產生了不可磨滅的影響，也就是在這個意義上，西部電影是所有類型的原型，難怪法國偉大的影評家安德烈巴贊（André Bazin），稱西部片「典型的美國電影」；而美國文學學者萊斯里菲爾德（Leslie Fiedler），說所有的十九世紀美國小說，都是「偽裝的西部小說」。以此類推，我們也可以說所有的類型都是「偽裝的西部電影」，下面一章我們就來討論究竟什麼是「偽裝的西部電影」。

註釋——

① 關於連戲剪接，David Bordwell, Kristin Thompson著，曾偉禎譯的《電影藝術：型式與風格》第七章〈剪接〉，有很好的說明。

好萊塢・電影・夢工場

類型電影

很奇怪的，作者論①擁護者大力推崇的大多數是美國導演，但好萊塢卻是全世界導演擁有權力最小、電影拍攝受控制最嚴峻的地方。沒錯，好萊塢電影工業能提供導演最好的設備和一流的人材，不過這些並不能改變美國電影的商業本質。如果我們擁有敏銳的觀察力，知道如何看出導演的巧心安排，我承認美國導演所擁有的創作自由的確超過一般人的想像，而且我還要接著指出，類型傳統就是美國導演自由創作的空間。美國電影是一門古典藝術，然而我們為什麼不將眼光轉向好萊塢電影最令人讚賞之處——也就是說，不只是單單讚賞這位或那位導演的天分，還要歌頌美國電影體制的巧奪天工。

——安德烈巴贊

35

提到好萊塢電影，許多人的反應是這樣：「好萊塢電影有什麼好看，故事千篇一律，我光看開頭就知道結尾了。」或是：「好萊塢電影劇情太不合理，為什麼每次西部槍手都一定在大街上決鬥，把壞人打死後，好人獨自離去。」關於以上種種疑問，如果從好萊塢電影最重要的現象——電影類型出發去理解，這些問題就迎刃而解。

根據一九五〇年一份調查顯示，當年好萊塢製作的電影中，百分之二十七是西部片，百分之二十是偵探電影，百分之十一是浪漫喜劇，百分之四是歌舞片，剩下的電影也多半可以歸類於某種次類型，如戰爭片、間諜片等，總計該年有百分之九十的製作可以歸類為類型電影。類型電影是古典好萊塢時期最最重要的電影現象，而且它和好萊塢片場制度、明星制度、電影作者論及整個電影工業體制都有密不可分的關係。整體來說，電影類型就是巴贊讚賞不已美國電影工業體制「巧奪天工」的設計。

不可否認的，隨著片場制度在一九六〇年的徹底瓦解，類型電影不再是美國電影的主流。或許應該這樣說，雖然我們不再看到好萊塢繼續製作大量的古典類型電影（包括西部、歌舞、偵探、黑幫等），但經過三〇至六〇年間這三十多年的發展，類型

類型的誕生和片場制度

到底什麼是電影類型？它和我們一般所謂的跟風、搶拍或一窩蜂拍成的電影到底有什麼不同？簡單來說，類型——不管是西部類型、歌舞類型、浪漫喜劇類型或黑幫類型等，都包含了一個固定性格的主角，經歷一段觀眾熟悉的故事模式及不斷重複出現的場景，最後加上耳熟能詳的結局。聽起來很不可思議，觀眾為什麼願意不斷付錢，進戲院看他們可能已經能夠背誦的故事，不過事實確實如此，古典好萊塢時期類型電影是票房賣座的保證之一。

電影早已深深滲入好萊塢電影的血液中，即使古典類型題材不再受歡迎，類型電影所建立起來的提出問題／尖銳化衝突／解決問題的敘事結構（這才是類型的精華所在），已經成為美國電影顛撲不破的真理，類型的觀念已經深化到所有好萊塢電影之中，不瞭解類型，就無法領會美國電影精緻細微之處。

類型和電影的商業本質是分不開的，不過類型的形成還仰賴其他歷史因素的配合，所以雖然全世界百分之九十九的電影都屬於商業電影，而且不同的國家多多少少都發展出他們的自己類型，但只有好萊塢的類型電影占有關鍵性的地位。好萊塢的類型發展和古典好萊塢片場制度是一體的兩面，這也就是為什麼片場制度在六〇年代結束，類型的發展也隨之停滯。

古典好萊塢片場制度的特徵之一，就是大片場控制了整個電影市場的產品流程，包括製作、發行和放映，而大片場所拍出的每一部電影，其受觀眾喜愛的程度，直接反映在片場直接經營的戲院營業額裡。透過每年四百至七百部的製片量，和傳回電影公司大老闆桌上的票房報表，片場工作人員可以清清楚楚地瞭解到觀眾愛看什麼，以及有機會不斷試驗出適合觀眾口味的電影甚至戲院經理有權參與劇本能否拍攝的會議。

我想這就是讓巴贊讚不絕口的「巧奪天工」的美國電影體制，一方面片場的製片人員，包括導演、編劇、明星等，能夠根據之前在票房上成功的片子，再生產出「神

似」的作品；另一方面片場的發行和放映人員，絞盡腦汁琢磨出更有效的發行方式、

更精確地研究觀眾口味，以提供資料給片場，希望能拍攝最有商業潛力的電影。而類

型就是這一大群電影人（或者生意人）智慧的結晶，是他們經過無數次試驗後，得出

的類似柏拉圖學說中「理念界」的賣座保證。

所以和「一窩蜂」或「搶拍」不同的是，類型是經過大量的試驗（平均一年四百

部的製片量）、垂直整合完成的電影工業集體智慧、再加上長時間的考驗（就西部類型

而言，從誕生到達於頂峰，再到尾聲中間起碼有四十年），所鍛造成型的故事模式。此

模式不但有其內在的意義系統，而且還會自行發展、成熟、到自我嘲諷（parody）、解

構最後死亡，有時後它的意義系統還會再「附身」到別的電影中，甚至再形成一個新

的類型。所以或許類型開始於「搶拍」和「一窩蜂」，不過要真正形成類型，完整的電

影工業體制是不可缺少的要素。

類型就是這樣依靠觀眾的口味而誕生的，而且它和觀眾之間，還產生一種「搶拍」

或「一窩蜂」拍出來的電影，所沒有的互動，因為只要一種類型逐漸失去魅力，觀眾

立刻用票房數字告訴電影工作者；相對的，如果某位導演重新組合了類型元素，而在票房上有所斬獲的話，對錢極端敏感的好萊塢工業體制，也立刻嘗試類型的發展方向，所以類型才會有發展、才會「生老病死」。藝術史家阿諾豪瑟曾就觀眾在藝術風格演變過程的角色提出看法，他認為觀眾是「藝術史上一個決定性的因素」，這個觀察用在好萊塢電影身上再恰當也不過。古典好萊塢時期，美國民眾將休閒花費的百分之八十三花在看電影上，好萊塢電影的商業力量達到頂點，更加鼓舞了大製片場以大量生產和銷售的方式販賣電影，和促使好萊塢電影工業傾全力拍攝觀眾熟悉的電影。

不過問題就出在觀眾的品味，大家都知道要想辦法迎合觀眾口味，不過這並不是一件簡單的事，重複之前賣座的電影，運用觀眾熟悉的方式說故事固然是迎合觀眾的方法，不過要是和之前的片子太像，難保觀眾不會因為太熟悉而生厭。然而，觀眾不喜歡百分之百重複的東西，同樣的，觀眾也不願意接受百分之百的創新作品，從許多極富創造力的電影在票房上的慘敗清楚證明此點。類型可以說是電影工作者，回敬給這些難伺候的電影大眾的答案。和很多藝術一樣，類型的本質在於重複──變異，類

好萊塢‧電影‧夢工場

40

型電影重複觀眾感到熟悉的題材、故事大綱和人物，因為重複才能發揮好萊塢電影現代社會的儀式性格（儀式的特性也在於「重複」，後面我們還會討論這個部分）。然而類型只是個故事模式，不同的導演會根據他們對某種類型意義的瞭解，加上個人創意的發揮，更有效地表現出此類型的特色，或改變類型的內在意義（不過絕不能改得面目全非），形成每部電影「變異」的部分。所以當時第一流的美國導演如希區考克、霍華霍克斯、約翰福特、文生明尼利、比利懷德、佛烈茲朗、山姆富勒等人，沒有一位不是票房大導演，類型等於是電影工作者和觀眾簽下的契約書。

觀眾——電影類型的眞正作者

美國文學研究者亨利奈許史密斯（Henry Nash Smith），在他研究西部小說的著作《處女地》（Virgin Land）中指出，這些大受歡迎的西部小說作家，並非降低身段以迎合大眾口味寫作，他／她們事實上是與大眾「合作」，根據社會的集體價值觀和想法，

共同創造出西部故事的模式。這個看法相當適合套用於電影類型，因為比起十九世紀末風行一時的西部小說，古典好萊塢電影所擁有的觀眾群更大，而且電影工業與觀眾互動的方式更為細緻，這些差異使得電影藝術成為人類歷史中第一個嚴格意義上的「大眾藝術」。此外，不同於小說或其他藝術，電影連創作過程和消費，也是一種「集體行為」。

所以某種程度上來說，類型不但是「為了」大眾而創造，甚至可以說「被」大眾所創造。一大群在電影史上沒有名字、沒有聲音的電影大眾，將他們的集體意識、價值觀、或者前面所談到的美國神話，間接地寫進電影中，類型就是由這群人創造出來「慶祝」他們自己的基本信仰的敘事模式。藉由群體不斷擁入戲院共同看電影的行為模式，類型電影成為現代人不折不扣的「文化儀式」。

電影類型這種「觀眾主動但間接」的參與模式，使好萊塢電影成為介於菁英藝術（藝術二字本來就有菁英的涵義）與低俗商品之間的第三種可能。由於美國電影體制的特殊形式，電影成為真正的大眾藝術。的確，從狹隘的觀點出發，導演和編劇的個人

創作完成了電影，然而他們的創造力被限制於觀眾的集體意志之中，他們必須運用觀眾所熟悉的電影架構和期望，來說他們自己的故事。於是，對於矢志尋找電影作者——將電影藝術的價值歸功於導演的作者論擁護者而言，清楚地區分什麼是類型的文化意義、什麼又是作者為類型注入的個人筆觸？便顯得十分重要。對於有興趣研究美國文化、或深深被類型電影所吸引的觀眾們，類型的形成和演進本身就是一件令人著迷的藝術精品。

文化衝突與類型的深層結構

從以上的討論我們知道，類型的妙處，在於展現了社會價值與美學的敏銳感，而這份敏銳感不只來自於電影創作者，同時也來自於看電影的大眾。瞭解這點對於認識類型是很重要的，因為類型的意義，除了重複觀眾熟悉的人物或場景之外（例如西部類型的故事總是發生於美國拓荒時期的西部小鎮），更重要的是浸盈於類型敘事結構的社會

價值系統，我們可以稱之爲類型的深層結構。與其說觀衆被類型的題材所吸引，不如說他們藉著一遍又一遍觀看類型電影中，價值體系的對立與消解，紓解了觀衆身處文化的內在衝突。

在電影類型形成的過程中，有兩點特質很重要：第一，古典好萊塢一年拍攝那麼多不同故事的電影，其中只有少數故事被觀衆挑選出來發展成敘事模式，這些故事之所以被選出，和它其中所蘊藏的社會意義很有關聯。第二，作爲觀衆和電影工業互動的產物，這類敘事模式不斷重複出現，逐漸在文化中留下印記，直到它的意義系統慢慢地被觀衆熟悉，並且被稱爲「某某類型」。因此，當我們認出某某電影屬於某某類型時，其實也就是說類型的意義結構已經被觀衆所熟悉。經由不斷觀看類型電影的經驗，我們逐漸認出了某些固定的類型角色、場景和事件。欣賞類型電影就等於沉浸於類型本身所代表意義體系。

所以與其根據場景或人物來區分類型，不如根據類型的深層結構──不同的類型要解決的文化衝突不同，來分別類型。當然有些類型是具有固定場景，例如西部

（western）、偵探（detective）和盜匪（crime），不過像歌舞（musical）、浪漫喜劇（screwball comedy）和家庭通俗劇（family melodrama）類型，場景卻可能在任何地方。即使將歌舞場景搬到西部片或盜匪電影中（如《赤膽屠龍》或 *The Roaring Twenties*），觀眾還是不會將類型搞混，每一種類型都處理社會衝突，但不同類型的差別，就在於主角面對衝突的態度，和各種衝突的解決方式。

曾經有人認為類型研究是自我矛盾的，因為如果類型是根據某些電影共同的元素歸納而成，那麼這些所謂某些電影是怎麼被挑選出來的？如果已經有一大群類型電影被選出，稱之為某某類型，那麼我們又是根據什麼標準選出它們當作類型電影呢？這種類型電影的「套套邏輯」，其實是因為將電影類型和類型電影混為一談才造成的。我們前面曾經將電影類型比喻為柏拉圖思想中理念界的產物，這個比喻雖不中亦不遠矣，因為如果電影類型是觀眾和電影工作者簽定的一張無形的合約，一部部拍攝而成的類型電影，就是根據此合約產生的各別合作案。類型就像只存在於理念界的正方形概念，而類型電影則是現象界一個一個存在的正方形。

既然類型是一組藉由敘事所提出的文化衝突——解決文化衝突的固定模式，它的成立仰賴觀眾和電影工作者因為工業化產銷電影，不斷重複拍攝和消費而建立出的共識，那麼很明顯的，縱然類型電影中人物和場景皆寫實，然而類型電影的參考座標絕非現實世界，而是先它而存在的其他類型電影，或類型本身。也就是說，根據現實世界的經驗，去探究類型電影中人物和劇情的安排，往往會覺得莫名其妙，例如西部片中為什麼壞人永遠身穿黑色衣服、戴黑帽子？而歌舞片中壞人一定不會唱歌跳舞？這些經由不斷重複所形成的類型慣例，往往使得類型電影對從沒看過該類型的觀眾而言，比深奧難解的「藝術片」更加難解。而對於熟悉某類型的觀眾來說，這些慣例的用法觀眾已經了然於心，而整部電影所安排就像某種特別的「語言詞彙」，這些詞彙的用法觀眾已經了然於心，而整部電影所要傳達的意義才能透過這些「慣例詞彙」無礙溝通。

好萊塢類型電影其實是一種存在於電影工作者和觀眾之間的特殊「語言」，因為觀眾不斷重複觀看類型電影的經驗，熟悉了這套語言的「主詞」、「動詞」。不過更重要的是，「類型語言」作用的方式，是利用敘事結構，來處理特定衝突價值觀，而這些

價值觀的衝突，正是困擾觀眾最切身的問題。類型電影一定要能滿足社會大眾共同需求和期望。

每一種類型都有它的敘事模式，不過所有類型都包含了建立衝突／紓緩、加強衝突／解決衝突三個部分。類型電影利用固定的類型人物或場景來建立衝突，這種衝突雖然表面上看來是個人的，例如西部槍手 vs. 警長、富家千金 vs. 出身下等的記者等，但每種類型人物其實都是某種價值觀的化身，在這些人物間建立衝突，就等於將他們所代表的價值觀對立。

第二部分，類型電影通常透過主角和其他角色一連串的行動，而這些行動彼此間有因果關係。主角會採取哪一種行動，端視他所化身的價值觀。透過這些動作，類型電影交替紓緩及加強價值觀的衝突，最後戲劇化衝突達於頂點。接下來就要解決衝突，解決方式有兩種，消滅實際上（西部片中的壞人）或心理上（解救某種危機）的社會威脅、或藉著暫時的結合（婚姻或成為情侶），消解對立的價值衝突，總之恢復社會原本秩序。

類型電影靠著以上提出問題／解決問題的敘事結構，為美國文化提供了衝突對立的模式及其解決之道。類型能否成立及其受歡迎與否的關鍵有二：(1)主題受歡迎的程度，以及其提出的價值衝突，是否為大眾重視；(2)此類型所建立的解決衝突模式是否有彈性，可以就社會大眾和電影工作者隨時在改變中的價值觀作調整。事實上一種類型如果可以長期存在，彈性變化敘事模式和角色性格是非常重要的，以西部英雄為例，我們就看到從早期的絕不妥協，只為自己的強烈個人主義，到成為律法和團體利益的代理人（《日正當中》是最明顯的例子）的角色變化。

其實好萊塢類型的精巧之處，不只在於它利用敘事解決衝突的方式，更在於它提出問題的方式，因為所謂提出問題，就是利用角色造成二元對立的衝突，並把價值衝突化約為個人衝突。這種提出問題的方式，其實已經決定了問題的解決之道——解決個人衝突。然而，這種化約的方式，真能完完全全地將對立的價值衝突化解嗎？

秩序類型和整合類型

就類型解決問題的模式，湯瑪士夏茲（Thomas Schatz）在 *Hollywood Genre* 一書中將類型分為：秩序類型（genre of order）和整合類型（genre of integration）。秩序類型包括西部、偵探和盜匪類型，這種類型的文化儀式意義強調社會秩序，它解決問題的方式，通常是暴力地消滅某種社會威脅，使秩序再度回到社會中。整合類型包括歌舞、浪漫喜劇和家庭通俗劇類型，整合類型則強調或結合，不管史賓賽屈塞和凱薩琳赫本、或舞王佛雷亞斯坦和琴姐羅潔絲，在整合類型電影中，劇情幾乎毫無例外地，從情人間的對立，進展為最後的擁抱（《電子情書》基本上也循此模式），對立的價值系統，由此整合到暫時穩定的社會系統中。

西部、偵探和盜匪電影，故事的主角一定是任務為解救或報復白人男性英雄，他的活動範圍為各種勢力的爭鬥場，他也是所有衝突事件的中心。這位英雄調節爭鬥場

域中所有的衝突，這些衝突都是外在的，最後衝突化現成暴力，英雄直接憑藉暴力手段去除社會威脅。影片結尾英雄絕大多數一人離去（西部片），或獨自返回陰暗的偵探辦公室（偵探片），再不然就是死亡（盜匪片）。這些英雄最後雖然解除了社會威脅，

不過他們並不因此而融入社會之中，還是極力維持個人的獨立地位。

相對的，在歌舞、浪漫喜劇或家庭通俗類型電影，故事模式則是主角在「文明」社會中，整合到社群的經過。整合類型的主角多為兩人（情侶）或多人（一個家庭），他們的個人或社會衝突多半內化，這些衝突被轉化為個人情緒，角色間影片剛開始時的價值對立，逐漸讓位給融合成一體的情感需要，毫無例外的，經過一段時間的相互敵視，整合類型的主角們到頭來一定會緊緊擁抱對方。

為了讀者瞭解方便，表一是根據上面的分析而成，雖然此表有助於我們區分兩種類型，這兩種類型其實還是有許多相似之處，或超出此表格的敘事結構。

雖然這兩種類型都旨在解決文化內部的矛盾，不過其實「矛盾」二字本身就意謂著「解決不了的問題」，所以好萊塢類型，充其量只能「紓解」文化矛盾，只能以如第

表一　「秩序類型」與「整合類型」之比較

	秩序類型	整合類型
主角	個人（男性主導）	情侶／家庭或團體（女性主導）
場景	爭鬥世界（不穩定）	文明世界（穩定）
結局	消除（死亡）	擁抱（愛）
主題	解救—報復	整合—融入家庭
	男性化	母親—家庭化
	獨立自我負責	社群合作
	烏托邦在他處	烏托邦在當下

一章所談過的「否認選擇的必要性」的方式，使二元對立暫時不那麼緊張。於是在類型的敘事結構上，就會產生本所謂的敘事逃逸（narrative rupture），也就是說本來透過解決故事中衝突，敘事結構將達成消解二元對立價值觀的任務。不過其實二元對立的價值觀是不可能被消解的，於是有些衝突的痕跡，還是會從敘事中「逸出」。

以秩序類型而論，雖然武力解決式的結尾幫助了社群回復秩序，然而片中英雄很少留在社群中，因為保持住他的獨立地位正是此種類型的精神之一，這也是為什麼此類類型的烏托邦在他處。所以，到頭來英雄所代表的個人主義（武力、槍等），和社群所代表的文明（和平、法律等），並沒有真正被消解，只不

過同時被滿足而已。此類型中英雄獨自消逝在大漠中、或偵探一人回到他的辦公室的

標準「不悲不喜」的結尾，正暗示了解決文明 vs. 自然二元對立之不可能，而且這樣的

結尾，減低了因為好萊塢電影強迫式的「皆大歡喜」結局所造成的「敘事逸出」。

至於整合類型的「敘事逸出」就更明顯了，因為整合類型必並沒有秩序類型那種

「不悲不喜」的結局模式，整合類型必須在結尾處讓二元對立的價值觀「互相擁抱」，

可想而知其中的破綻感更多。實在很難令人相信，在一場浪漫的對舞之後，佛雷亞斯坦

和琴姐羅潔絲的對立，就能消解於無形，所以整合類型電影結尾處，多半需要靠某種

社會儀式，婚禮、派對或大型歌舞秀，來強化劇中戀人結合的基礎，減低「敘事逸出」

的破綻感。這類結尾並沒有真正消解對立，只是藉由情緒的高潮，暫時使觀眾忘記每

個角色喪失其原有價值的悲哀。對於這類型的電影來說，只有「整合」這個價值觀，

真正值得慶祝。

結果，所有的類型電影結尾處都帶有某種失落感，這種失落感，正是由於類型電

影要解決「解決不了的衝突」所造成。我們情緒激動地看完某部好萊塢電影之後，走

好萊塢・電影・夢工場

出戲院不免會有這樣的懷疑：「男女主角真的從此過著快樂的日子嗎？」、「約翰韋恩之後要到哪裡去？他會不會也變成一個安分守己的開墾者呢？」是的，這些問題我們其實心裡比誰都清楚，不過類型電影作為美國社會完美自我形像的投射，不得不犧牲現實世界的複雜性、歷史的多變性和人性的深度。正如前一章所提到的，這一則超越時間、超越空間的現代美國神話，並非要論斷評比二元對立價值觀（個人 vs. 社群、男人 vs. 女人、工作 vs. 玩樂、秩序 vs. 無政府）的高下，而是要將它們一網打盡，將它們全部融入社會中。

即使類型電影的結局，或多或少地支持了現行的社會觀念和制度，我們千萬不能忽略了類型電影在操縱各種價值力量，邁向結局的過程中（就是前文提到的紓緩、加強衝突），所展現出來的多樣性。如果某種類型能生存下來、能經歷一段時間還廣受大眾歡迎，那表示它能不斷對某些價值衝突提出新的看法，類型電影對現行社會的批評，就和它們對社會的辯護一樣重要。而且類型電影最高明之處，正在於「調停」各種不同的價值觀，在擁護、歌頌某些信念，同時批評它們。下面我們就以幾部類型電

影為例，說明類型的敘事結構。

《原野奇俠》與《迫切的任務》

西部類型是類型中最重要也壽命最長的，而且有趣的是，即使早在六○年代和七○年代，就有約翰福特的《雙虎屠龍》（The Man Who Shot Liberty Valance），和山姆畢京柏的 Wild Bunch，作為西部電影的輓歌之作，但直到世紀末的今天，我們還是看得到西部英雄的靈魂，附身在克林依斯威特或布魯斯威利身上。下面我們就來分析最標準的西部類型《原野奇俠》，和西部片的現代化身《迫切的任務》。

《原野奇俠》的故事非常簡單，一位神秘的西部槍手尚恩（Shane），經過某個西部小鎮，鎮上地主和拓荒者正展開爭奪土地的鬥爭，尚恩決定留下來為喬史塔特（Joe Starret）家工作，最後尚恩解決了地主所僱來的槍手，幫助喬保護了他的家園後，獨自離去。

從故事一開始，《原野奇俠》就運用了西部類型服裝、場景及道具，來建立涇渭分明的二元對立世界。尚恩身穿牛仔裝、腰間配槍、騎著馬從開闊的原野，來到喬史塔特飼養牛羊、用柵欄圍起來、妻子和兒子一起生活的「家」，西部類型最重要的文明vs.自然的對立昭然若揭。

《原野奇俠》劇情的推進，基本上就是西部英雄尚恩，在代表這兩組對立價值的勢力間，調合和掙扎的過程。尚恩的身分是個謎，他有著神秘的過去，不過我們從他的打扮和來處（洛磯山脈，也是西部片中很重要的視覺象徵），知道他來自二元對立價值中「自然」的部分。影片開始時本來喬並不歡迎他（當然，因為他們分屬對立價值的兩邊），喬甚至想趕走尚恩，尚恩說他等一下就走，喬說這有什麼分別，尚恩說：

「有，我喜歡自己走。」這句話洩露了他真正的個人英雄身分，也就是他只服從自己內在的聲音。

西部類型很重要的一點是，雖然西部英雄清楚地屬於「自然」的一邊，不過他有自己更高的指導原則──內在道德性，這種內發的道德就像洛磯山脈一樣的峻偉，一

樣的不可知。也只有這樣的性格使他才能調節二元對立的兩邊。當尚恩知道喬的家園遭到威脅（或者他聽到喬對他說：「你最好離開，這裡很危險」），他決定留下來幫助喬，這個決定把原本極端對立的自然vs.文明價值觀，拉進了一些。

尚恩決定留下來之後，首先必須將他身上的牛仔裝和配槍都換掉，因為這身裝扮對「文明」的價值觀來說，是一種威脅。就在他去鎮上買衣服時，和他一樣同屬「自然」的那邊，但是是喬的家園的威脅者——威爾森（Wilson）手下的牛仔出現了。有趣的是這群牛仔全都聚集在和雜貨店只有一門之隔的酒吧，凡是不屬於「自然」價值觀的角色，都不會踏進這個空間一步。尚恩換下牛仔裝後，進去買東西喝，不過因為這時他穿的是開墾者的衣服，店裡的牛仔狠狠地嘲弄了他一頓。尚恩並沒有發作，不過他雖然身穿開墾裝，手裡還是拿著象徵他真正身分的牛仔裝。

維持二元對立在空間上的分隔非常重要，在尚恩和喬一家人一起來到鎮上，而他第二次進入酒吧與牛仔打鬥時，鏡頭特別帶到一位情急之下想衝進酒吧幫忙的墾荒者，他遭到其他墾荒者的阻攔，這位墾荒者說：「如果我們和他們一樣，那麼整個村

子（country）就毀了。」因為「村子」和「國家」在英文裡是同一個字，所以此處也

可以理解成「國家」，而且後來另一位墾荒者又接著說：「幾百英哩的範圍都缺少法

治，這正是這個國家（country）的問題。」安分守己的村民就算衝進酒吧，也不會毀

了一個「國家」，原來此處指的正是美國文化二元對立的價值體系的文明秩序，必

須與自然武力涇渭分明，在類型電影中往往只有西部英雄一人，可以自由在二元對立

的世界進出。如果每個人都隨隨便便地放棄文明與秩序，進入武力的自然世界，美國

社會將呈現很不同的面貌。

第二次尚恩再度造訪酒吧就不一樣了，因為這次他是和喬一家人一起去的。就在

尚恩主動進酒吧挑釁打架時，喬還是沒有進入酒吧，一直要等到尚恩被多人圍毆不

支，喬才跳入酒吧和尚恩並肩作戰。尚恩此次前來才打架是很有趣的安排，因為好萊

塢類型電影常常利用偶發性的事件，使代表不同價值體系的角色更加結合。之前雖然

尚恩已經決定加入喬和其他開拓者家園這邊，不過當他們開會，討論如何對付威爾森

時，尚恩還是一個人離開了會場，尚恩當時沒有真正為代表文明的墾荒者們所支持。

這場打鬥使尚恩（自然）──喬（文明）的暫時性結合更緊密。不過我們不要忘了，在打鬥之前，威爾森提供了加倍的薪水，希望尚恩能為他工作，不過尚恩拒絕了。相較那些其他家園拓荒者對尚恩的敵意，這群牛仔更加接近尚恩的世界，這些動作安排，顯示了尚恩的雙重角色，如前面所提過的，好萊塢類型最吸引人之處，就在於價值觀的相互對抗和吸引所產生的張力，而這通常表現在主角的模稜兩可態度上。

自從尚恩成功地暫時隱藏其代表自然（武力）的身分，他與喬聯合對抗社會威脅的聯盟就更加緊密，原本二元對立的世界也就有了聯盟的基礎。在鏡頭上兩人也比較多共同出現的機會，雖然最後還是由尚恩獨自消滅社會威脅，不過西部類型所暗示的二元對立價值「選擇之不必要」，也藉著兩人聯手消滅惡勢力達成。

分析到此，我想用表二簡單列出《原野奇俠》二元對立的模式。

在此二元對立的結構中，喬的兒子喬依（Joey）處於中間，喬依的角色非常重要，因為喬依是電影中觀眾認同的代言人，雖然他是喬的兒子，不過在片中他卻強烈地被尚恩的性格所吸引（他不斷要求尚恩教他玩槍，且要求尚恩留下來），在剛剛提到

表二　《原野奇俠》二元對立模式

喬史塔特	威爾森
家園保衛	土地占據
家庭價值（女性）	男性獨立精神
柵欄圍牆	開闊原野
牛、羊	馬
開墾工具	槍
社會法律	自然法律
平等	適者生存
未來	過去

的打鬥場面中，喬依也是除了尚恩和喬之外，唯一進入酒吧（自然法律空間）的角色。喬（文明）他真正認同的「父親」。喬在追尋父親角色時的混雖然是喬依的親生父親，然而尚恩（自然）才是淆，其實就是《原野奇俠》對它自己建立起來的二元對立體系的答案——既然自然和文明都是美國文化重要的磐石，那麼我們為什麼不兩者皆保存呢？

時至今日，西部類型雖然已經成為過去式，不過單騎闖天涯的西部英雄形象，已經成為美國神話最重要的形象之一，克林依斯威特是一位當今少數能很巧妙地將西部類型所建立起來的解決衝突模式，與當今美國文化相當重要的課題結

合，帶給古老的西部英雄新生命的重要導演，下面我們來分析由他自導自演的《迫切的任務》（*The True Crime, 1998*）。

克林依斯威特在片中飾演一位因為錯誤報導（或者和上司的老婆睡覺），而被從紐約「放逐」至奧克蘭的記者，他的一位年輕女同事，因為晚上和他一起多喝了幾杯酒，出車禍喪生。由是，原本這位女記者第二天訪問黑人死刑犯的任務，就交到克林依斯威特的頭上，他在懊悔和痛苦下接受了此任務，不過他的直覺告訴他這位死囚可能是無辜的，於是他展開了調查，最後終於在千鈞一髮之際，解救了這名無辜的黑人。

克林依斯威特即使穿上記者的外衣，他桀傲不馴、不假外求的西部英雄性格還是呼之欲出。他雖然是記者，不過卻總是依自己的意志行事，違抗主編的命令；在私生活方面，他永遠不能遵守辦公室禁止吸煙的規定，此外，愛拈花惹草的天性，不但屢屢危及他的飯碗（這是他對抗文明（法治）的一種表現）更重要的是將他逐出婚姻生活之外。我們前面分析過西部英雄是不可能娶妻生子的，因為家庭（女人）永遠是自

然（男人）價值的對立面，克林伊斯威特雖然努力融入家庭生活，不過因為類型角色的屬性，他只能笨拙地帶女兒去動物園玩，但卻把女兒摔得片體鱗傷；或是因女友不斷而傷了老婆的心。另外他的西部英雄性格，更表現在對體（法）制的不信任，和對人的直覺式信任上。每當報社派他去採訪罪犯，為的是希望他寫出感動人心的罪犯告白時，他總是憑藉自己的直覺（他的鼻子），和對人的信心（他要求那位黑人死刑犯親口告訴他：「我沒有殺人」），試圖為罪犯翻案。我們知道他前一次丟飯碗就是因為他的直覺錯誤，為一位真正犯下強暴罪的人翻案，不過西部英雄一定會用自己的方式，彌補法律達到不了的錯誤。

但是一種類型必定有它的壽命，當其提供的解決文化衝突模式不斷重複，到達我們前面討論過的「敘事逸出」輕易被觀眾及電影工作者認出時，就是類型演進或死亡的時刻，由是好萊塢出現許多「反省式」的類型佳作，近年像《驚聲尖叫》就是其中之一。《迫切的任務》仰賴西部類型建立其戲劇衝突，不過時過境遷，西部類型慣用的以西部英雄調停自然 vs. 文明力量，從而達成滿足社會秩序和保存英雄獨立精神的敘

事手法，不再是戳不破的神話。於是《迫切的任務》中的英雄，不再與文明力量聯手，他以年邁老朽的跛步，獨自面對巨大的國家機器，試圖力挽面臨種族分裂危機的美國社會。

如果你是一位關切美國社會的讀者，你一定知道近十年來美國社會最嚴重的問題，不是共和黨或民主黨哪個好，也不是美國和伊拉克或南斯拉夫的戰爭，而是種族問題。從幾年前的洛杉磯種族暴動開始，黑白，不，應該加上黃、紅、拉丁裔及阿拉伯裔之間的種族衝突，就像一顆不定時炸彈，隨時威脅著美國社會。如果暫時平靜無事，那也是因爲幾近隔離的種族分布之故（如哈林區），只要有人越雷池一步，種族戰爭一觸即發。種族問題是《迫切的任務》中西部英雄眞正的敵人，只不過就像所有的好萊塢電影，種族問題在片中被技巧的化約西部英雄的個人救贖行動，英雄爲了證明自己，「恰好」解救了因種族問題身陷囹圄的黑人。這正是好萊塢電影弔詭之處——明明解救的是黑人，而且片中隨處可見種族問題的影子，（例如安排這位黑人只願意向黑人自己的牧師懺悔，彷彿連上帝都有兩位，一黑一白），卻否認他解決的是種族問

題，因爲在英雄的世界（美國神話自我投射的形象）中，並沒有（也不能有）黑白種族之分，他只根據他心目中（直覺）的是非公理行事。到頭來英雄的救贖成功，也只是爲了滿足他自己的內在需求，如果「剛好」解救了黑人，那只是更進一步掩飾了種族問題的存在，讓觀眾覺得美國社會還有公理和正義，差堪忍受。

爲了確立西部英雄無種族之分的世界，和進一步抹去種族問題的痕跡，有兩場戲特別重要。第一場戲發生在克林依斯威特首次和黑人囚犯見面（他們一共也才見過兩次，因爲「他一點都不在意那位囚犯」），當囚犯正要訴說他的心聲，克林依斯威特最具西部英雄性格的自我剖析說：「我才不管你相不相信上帝和你心情如何，我只相信我的鼻子，每當我的鼻子怪怪的，我就覺得事有蹊蹺……」這樣的態度表示，「我幫助你並非因爲你是黑人才幫你，任何人遭到冤屈我都會幫他」。而且本片的結構就像一組大型的平行剪接（parallel editing），雖然觀眾清楚地看到黑人囚犯的心聲和冤屈，對他產生很大的同情，但克林依斯威特對此卻一無所知，因爲他並非爲了解救蒙上不白之冤的黑人囚犯而行動。

63

另一個泯除種族分野的重要安排是，設定真正的兇手亦為黑人，而克林依斯威特也毫不留情地將他繩之於法，只不過這位兇手已經過世。這種安排，不僅讓整部電影看起來更不像種族控訴影片（這種影片的安排會是黑人不但不是兇手，還替逍遙法外的白人頂罪），而且使得克林依斯威特的拯救黑人行動，更加退去種族色彩，因為只要有人犯罪他必將他繩之以法，不管他是黑是白。將這名黑人兇手，安排死於幾年前另一個沒破的兇殺案更是高明，一方面讓克林依斯威特不用將另一名黑人送上死刑台的方法，解救這名黑人；另一方面它揭露因為死者是黑人，於是美國社會漠不關心的種族隔離的社會現象，和影片一貫建構的白人證人看到黑人身上帶血就咬定其為兇手、白人社會急需將黑人兇手送上死刑台的偏執心態等種族問題相呼應。另外這種安排也質疑了白人英雄眼中理想的無種族差別社會觀。

是的，好萊塢類型的力量正在於此，在英雄邁向解決危機的敘事過程中，同時自我解構或質疑類型所建立的解決衝突模式，有趣的是這種安排有時候反而更增加電影的說服力。在《迫切的危機》中，即使最後克林依斯威特依然成功地解救了死囚犯，

好萊塢‧電影‧夢工場

不過故事的進行卻充滿了自我解構完美英雄形象的趣味。不同於傳統西部電影當中的英雄，《迫切的危機》中的英雄是個「失敗者」，他幾乎沒有西部英雄賴以生存的「槍法」（武力），相對的，他從一家報社被趕到另一家報社，正是由於他的「槍法」失靈。即使在調查這個案子的時候，我們看到他也是無奈的時候多，意氣風發的時候少。更有趣的是，當報社主編在總編輯辦公室和他攤牌時（因為他和主編的老婆有一腿），他竟然要求主編像在電影中一樣打他一拳，主編並沒有動手，不過我想如果他真打的話，克林依斯威特一定應聲倒地，因為遙遠記憶中的西部英雄，在現代社會只能搖搖擺擺的跛行。這部片類型自我解構的最精彩段落，要屬兩次片中黑人質問克林依斯威特：「如果你真的是英雄的話，那麼我們最需要你的時候，你在哪兒呢？」儘管克林依斯威特自我救贖的舉動解救了蒙冤的黑人，而且在他的（美國理想文化形象）眼中，社會並沒有黑白之分，然而這部片也同時指出，這樣的文化英雄形象消弭不了嚴重的種族分裂危機。

① 法國電影評論界從文藝理論移植的電影批評方法，此方法根據導演是否能在其一系列作品中，表現出題材和風格上的一貫性，而評斷其是否為作者（auteur），由法國電影筆記影評人楚浮（Francios Truffaut）於一九五四年第一次提出。作者論的假設導演是一部電影的真正創作者，他的人格、藝術觀都可以藉由電影表現出來，不論電影是否為一種大眾媒體，是否以工業化的方式生產和以迎合觀眾為宗旨。

誰把戲院照得滿室生輝

電影明星

明星的外型和銀幕性格是吸引成千上萬影迷的絕對要素，除了以上兩點之外，如果明星還剛好會演戲，那算是附贈品。

觀眾進戲院就是為了看明星，不管你演什麼角色，觀眾要看的就是你／妳。百分之百的你／妳，電影明星獨一無二的銀幕性格，絕不可以被其他任何元素（劇情、角色等等）所掩蓋。

——畢蘭卡斯特

好萊塢電影被討論最多的就是明星，無數的電影明星傳記、海報、相片集充斥在

市面上。打開報紙的影劇版、各種各樣的雜誌（不管是電影雜誌還是非電影雜誌）、廣告，電影明星幾乎是無所不在。然而大多數對明星的討論，似乎永遠集中在：(1)湯姆克魯斯和妮可基嫚的「床事」、或布魯斯威利到底又和幾個女人上床之類的八卦；(2)與明星接近人士所寫的「內幕消息」（inside story）之類的傳記故事；(3)根據明星所拍攝的電影，討論明星的銀幕形象或性格的形成與改變，而且多半從一種「崇拜」式的影迷觀點寫成。我們可以說，關於明星的話題被討論的愈多，我們對明星的瞭解就愈少。

如同畢蘭卡斯特所言，電影明星是觀眾愛看好萊塢電影的最大原因，沒有了明星，即使電影拍得再精彩，觀眾買票進場的欲望一定大打折扣。某位好萊塢製作人說得好：「觀眾之所以關心某位角色做了什麼，純粹因為他是克拉克蓋博。」電影明星幾乎已經成為好萊塢電影「存在的理由」，明星的一舉一動、穿著打扮無一不影響著社會的流行時尚；更有甚者，許多年輕男女乾脆一腳踏進演藝界，自顧自地做起「明星夢」來了。說明星是我們這個時代集體投射的「完美個人形象」一點都不為過。電影

明星光鮮亮麗多采多姿的生活、圍繞在明星身邊永遠不斷的緋聞豔事，加上力爭上游一朝躍過龍門的成功傳奇，永遠是影迷津津樂道的話題。

很不幸的是，所有種種關於明星的拍片傳聞、小故事或者「真實內幕」，如果其中有任何真實的成分的話，都是一種「選擇過的真實」（即使以報導真實為目標的報紙新聞也不例外），所有這些環繞在明星周邊的種種文字、照片，我們可以統統之為明星現象徵候群——它們不是以創造明星的銀幕形象為目的的，而篩選出的消息，就是透過已經某種已經形成的「明星」觀點，來報導明星的一切，從而更形鞏固（或顛覆亦無妨，重要的是，以對待明星的方式鞏固或顛覆）某位明星銀幕性格。

另外，影迷們對明星的迷戀既強烈又個人化，面對這種「個人化」的熱情，通常大家總以「青菜蘿蔔，各有所好」視之（是的，如果你喜歡吃米而不喜歡吃麵，別人又能說什麼呢？）然而我們不要忘了，明星崇拜並非單獨的個人現象，如果個人的品味真的是那麼個人化的話，為什麼社會上有那麼多人「恰巧」和你的品味相同？明星事實上是現代資本主義社會，整個社會「通力合作」，共同打造出的完美個人形象。在

極端重視外表現代消費社會中，電影正是打造明星的最好工具。下面我們先來討論何謂明星世界（stardom）？什麼是明星們共同特點？以及明星和消費者之間的關係。

明星世界

如果你問那些懷著明星夢年輕人當明星有什麼好，相信你得到的答案一定是「當明星很好啊！每天穿得光鮮亮麗就有大把鈔票入帳，生活好像就在電影中那般浪漫和多采多姿。」是的，明星對我們的吸引力，除了每個明星所散發出個別的魅力外，總體來說「明星世界」也是令人非常嚮往的。「明星世界」指的是一般人對於明星生活方式的印象，而這些印象多半來自明星的影像（star image）。仔細觀察市面上出現的所有明星影像，我們立刻會得到明星世界的第一個印象——豪華生活，明星的生活似乎永遠離不開游泳池、豪宅、派對、高級時尚、豪華轎車等，讓我們先來看看這些符號代表什麼。

最常和明星影像連在一起的就是時尚，大明星們不管出現在何處，身上穿的永遠是名服裝設計師的作品，尤其近年來媒體不管處理那種頒獎典禮，金馬、金鐘、金曲、奧斯卡、坎城，毫無例外地將焦點放在明星的服飾上，彷彿展示衣著才是他／她們的主要工作。如果我們仔細觀察這些服飾，基本上它們的特性是極盡展示裝飾，絕不考慮實用性的設計。不論是超級高跟鞋、鑲滿亮片的窄裙禮服、高聳入雲端的髮飾，沒有任何服飾考慮到行動或工作上的需求，只一昧地表現出消費的成果。其他與明星世界相連的印象，如游泳池、派對、豪華轎車等，無一不強調明星世界的消費取向。

這種「只需消費不需工作」的明星世界印象，和現代資本主義消費至上的社會價值觀密不可分。事實上在資本主義社會成立，但大眾傳媒還不那麼發達的時候，社會上所謂的「明星」多來自製造業（production像實業家、政治人物或藝術家），而非現在的消費（consumption，如電影明星）或休閒界（leisure，如運動明星），因為當時消費社會尚未來臨，社會「完美個人形象」是能有效組織生產、能在社會上達到某種

成就的成功人士。不過隨著資本主義社會型態，由鼓勵生產轉向鼓勵消費（也就是所謂的後資本主義社會，或一般來說的後現代社會），資本主義社會為自己製造的「完美個人形象」也隨之轉變。今天社會中所謂明星只有電影明星、流行音樂明星和運動明星，因為運動、看電影（或電視）和聽音樂都是徹底的消費休閒行為，是消費社會最重要的「美德」。

從這個角度來看，我們應該明白為什麼明星們的照片永遠看起來不像在工作，即使他／她們在片場或拍片現場拍攝的照片，看起來也很悠閒；女明星看起來永遠在展示她的穿著（身體），而男明星常拍些正在從事某種休閒活動（如打球或駕帆船等）。這種生活模式是我們現代社會的「楷模」，現代人可以不工作，但絕不可以不消費。①

所以我們可以用「顯眼的消費」（conspicuous consumption），來闡述「明星世界」。「顯眼的消費」指的是富有者展示他們財富的方法，而且很重要的是，除了展現富有、展現他們和上流社會的關係（如穿名設計師的服裝、出席各種宴會）外，「顯眼的消費」還包括了展現不需要工作的生活。女人在其中具有關鍵性地位——或許男

明星偶爾需要工作，但他的太太絕不用工作，而女人最重要的任務，就是用來展現財富。而她們身上戴滿了珠寶和各種各樣奇怪且令人動彈不得的服飾，就是她們富有和不用工作的證據，而這種展示剛好將女明星（或男明星的老婆），與性吸引力（或性的客體）連接，成為本世紀最重要的性影像（sextiual spectacle）。至於男明星當然也必須展現他們均勻結實的身體，不過這種身體一定是運動鍛練出來的，絕非體力勞動而成，這或許可以解釋為什麼很多男明星的影像總和某種運動結合。

所以說明星生活是現代社會「消費的模範生」一點也不為過，而且重要的是，他／她們的消費行為必須是在某種程度可以被模仿的。我們或許無法學習哈里遜福特，一個人買七架小型飛機，沒事開飛機兜兜風，但我們可以穿和他同樣牌子的襯衫、褲子、鞋子等，明星身上多姿多采的時尚就是專為我們設計的，穿上它們我們也有了當明星的感覺。所以明星是「一群喜歡或不喜歡打高爾夫、抽雪茄、吃義大利麵、血拼（shopping）的現代社會英雄」。於是，為什麼每位大明星來到台灣，本地報紙的影劇版總要寫他／她吃了什麼、有沒有逛街購物、買了什麼諸如此類流水帳，原來在不知

不覺中，我們（讀者）都在一再重複資本主義社會關於明星生活的種種。

不過，如果明星夢真的那麼遙不可及，那麼它的吸引力一定要大打折扣。事實上明星現象充滿了各種各樣的自我矛盾，例如有多麼英俊、美麗的明星，就有多麼長相平凡無奇的明星；有演技出色的大明星勞勃狄尼洛，也有演技不怎麼樣的明星皮爾斯布洛斯南；有珍芳達、詹姆士狄恩這類叛逆形象的巨星，也有詹姆斯史都華、卡萊葛倫這類以奉公守法形象走紅的大明星。如果明星世界顯示它是多麼的光芒萬丈、明星形象是多麼的與眾不同，那麼同樣的，明星也是一種距離社會大眾近在咫尺的行業，明星世界很大一部分也在強調明星和一般人沒什麼兩樣。

前面我們提到一般人對明星世界的嚮往，和模仿他／她們行為模式的衝動，這樣的看法立基於明星其實和一般人之間，存在著只是量的差異，而非質的不同，因為只有觀眾可以模仿的人才有資格成為明星。明星其實也就是一般人，只不過他／她們比一般人更美麗（薇諾娜瑞德）、更和善（梅格萊恩）、更能消費和運氣更好一點。我們可以說明星世界將奇觀（spectacular）和日常生活、人格（或外貌）的特色和平凡結

合起來，基本上明星是西方資本主義社會價值觀的體現，明星世界和一般人的生活間並沒有太大的衝突。

無數的「鯉躍龍門」式明星成功例子說明了這一點，懷著明星夢來自不知名小鎮的幸運女孩，從一個默默無聞的女服務生，一朝被某位星探相中，從此躍上明星的寶座。這類帶有強烈美國式民主價值觀的故事，嘗試將下列四種相互衝突的明星特性一網打盡：(1)平凡人是明星們的標誌之一；(2)特別的、有特殊才能的平凡人是不會被埋沒的；(3)幸運之神的眷顧是一般明星成功故事的商標；(4)努力工作和高度專業性是成為明星的必要條件。難怪在經濟最不景氣的二、三〇年代，成千上萬的美國民眾即使肚子都吃不飽了，還願意付錢進戲院看他們喜歡的明星。

誰在打造明星

好萊塢電影因為有明星而更加動人，不過明星卻不是電影的產物，早在電影誕生

以前，在劇場界、在廣受歡迎的馬戲團裡就有大明星，這些明星同樣是票房的保證，是觀眾爭相競睹的對象。然而他／她們和電影明星所不同的是，從前的大明星依靠他／她們在專業領域的特殊才能而成為大明星，劇場演員依靠演技、馬戲團員靠特技，電影明星卻靠著打造而成的銀幕性格（persona）和無可取代的容貌，成為好萊塢電影歷久不衰的保證。

這是明星和演員最大的不同，演員在每部不同的電影中扮演不同的角色，但明星只演一種角色──就是他／她的銀幕形象。誠如畢蘭卡斯特所言，觀眾買票進戲院想看的就是湯姆克魯斯本人，而不是他扮演出的各種不同類型角色。電影明星是否能成為真正的超級巨星，就看他／她是不是成功地將銀幕形象貫徹到每一部電影中。事實上，如果某位明星演技太好，又不小心接了和他／她的銀幕形象差距很大的角色，通常這部片一定會遭到失敗的命運。

那麼這所謂的銀幕形象是怎麼來的呢？它真的只和銀幕上的表現有關嗎？準確一點地說銀幕形象是媒體共同「羅織」（fabrication）而成，「羅織」一辭在此有兩種涵

好萊塢・電影・夢工場

76

義，一是說明銀幕形象並非由單一媒體所決定，瑪麗蓮夢露並不是演了「大江東去」、

「七年之癢」等電影，才有「性感和天真的混合體」的銀幕形象，這個形象是由電影公

司根據不同形態的性格，利用電影、海報、宣傳照、散發各類小道消息、加上其他媒

體（廣播、報紙、雜誌等），共同為夢露打造出這樣的銀幕形象，最後再經由影迷們以

實際行動，表示他們對這種形象的喜愛程度——花錢買票、買雜誌、聽收音機等，夢

露的銀幕形象於焉形成。所以，我們會找到許多大明星在還未成為大明星之前所拍的

和他／她們走紅後銀幕形象差距甚大的作品（如克拉克蓋博在「一夜風流」之前拍的

許多作品），這說明了電影公司尚在為他／她尋找成為巨星的潛力。

「羅織」的第二層意義，說明銀幕形象介於真實和虛構之間的特色。對於銀幕形象

而言，唯一存在現實世界的「原版」，是明星的外型和聲音，打造銀幕形象的秘訣，就

在於為這付軀殼「填入」正確的性格。而填入的方式除了運用電影角色外，製造明星

在真實生活中的性格與之相應更是非常重要的。例如，布魯斯威利一副吊兒啷噹而充

滿性魅力的銀幕形象，其實正和他不斷被拍到在街上左擁右抱熱情女郎的私生活若符

合節。有聲電影強大的寫實能力（下詳），正好加強了各媒體從所謂「眞實生活」和「虛構世界」取材，一點一滴羅織出明星銀幕形象的能力，這也可以說明爲什麼明星的私生活永遠是大衆八卦的焦點。其結果是使銀幕形象成爲一個「沒有原版」的可複製品，（不要忘了即使是外型和聲音也可以「數位化」）。觀衆喜愛看明星，不只因爲明星在電影中把某個角色演得很好，而是因爲他們相信明星就是那樣的人。如果說「沒有眞品，只有無數的複製品」是後現代藝術的特色，明星就是後現代社會最完美的藝術品，下面我們分別來討論共同羅織出明星的媒體。

宣傳資料

宣傳資料係指一切爲製造或操弄某一特定明星的銀幕形象而產生的文字、圖象或情境。其中包括：(1)由電影公司直接發出的關於某位明星的聲明或新聞稿（古典好萊塢時期明星是電影公司的財產，所以宣傳直接由電影公司負責，現在則由明星自己的發言人或公關人員負責）、影友會的刊物（其中大多數由電影公司控制）、廣告或時尚

雜誌圖象、公開場合出現，包括所有的首映會、頒獎典禮等；(2)關於明星在某部電影中的宣傳資料，如廣告看版、宣傳劇照、預告片等。

宣傳資料是所有羅織明星銀幕形象最直接的一種，因為它設計的目的就是為了製造某種銀幕形象。不過有時候宣傳資料也會弄巧成拙，將某位明星日後真正成為大明星的特質忽略，而偏向錯誤的方向宣傳。例如，當初瑪麗蓮夢露和貝蒂戴維斯（Bette Davis曾演過《小狐狸》和《彗星美人》等片，以精明強悍的銀幕形象著稱），都曾被當作一般的健美女郎的方式宣傳。

明星報導

理論上，關於明星的報導並不屬於羅織明星銀幕形象的一環，因為不管是報紙、電視、廣播的明星報導，仍算是以報導真實為目的的「新聞報導」，理論上新聞是由新聞界主動挖掘出來，而非電影公司提供。然而，在兩個層面上，明星新聞在很大的程度上脫離不了成為羅織明星銀幕形象的一環。

其一，在實際操作上，新聞界必須仰賴電影公司或明星的經紀人提供消息，所以百分之六十以上的明星消息是這二人主動告知的，在某種程度上新聞報導的消息來源和前面所說的宣傳資料是相同的。有時候新聞界是有機會直接接觸到明星本人，可惜的是這種機會大多數仍是由電影公司安排，為宣傳某部電影開的記者會或訪談，在這些場合中明星本人有機會現身說法——親身示範明星的某種銀幕形象，更增添了這個形象的真實性（authenticity）。

第一種明星新聞的限制雖然嚴重，不過這種限制是有形的，很容易分辨。第二種問題則隱而不顯，因為它出在新聞媒體作為資本主義社會商品的必然限制，使明星新聞不知不覺地成為羅織銀幕形象的一環。新聞媒體為了迎合讀者的需要，在報導明星時自願或不自覺地採取一種報導明星新聞的立場，也就是說媒體事先預設觀眾想知道明星的哪些事，再從這個方向上去報導，而這個觀眾想知道的角度，其實也就是我們前面討論過的大眾對明星生活的印象，因為這正是社會上早已形成明星印象，這對各媒體在羅織銀幕形象時非常重要。以此種預設邏輯，即使報導媒體自行發現出的新

聞，但因預設的報導角度，也難逃新聞媒體作為建構明星形象的一環。

我們可以舉媒體對明星報導最多的愛情為例，是不是明星真的那麼常墜入愛河我們不知道（也不是重點），但是我們可以發現媒體對明星的戀愛極度關切，正是因為媒體對明星生活採取和大眾一致的立場。為什麼明星生活總和愛情脫不了關係呢？因為明星世界除了消費，是一個將一切物質問題排除在外的世界，物質問題排除後，剩下的只有個人的關係問題，基本上這和好萊塢電影解決問題的方式相同，將所有外在世界的問題化約為個人問題，剩下問題的不是親情就是愛情。這樣的思考模式讓新聞記者在處理明星新聞時，自然而然地將重點放在愛情。

新聞界和電影界衝突最大的地方應該是對醜聞的報導，醜聞是唯一能讓新聞界願意主動出擊，與欲保護明星形象的電影界對抗在所不惜的重要新聞，也是少數能讓我們看到明星真正的性格與銀幕形象產生緊張關係的時刻，有些醜聞的確傷害明星形象很大，像英格麗褒曼拋棄老公，與義大利導演羅塞里尼未婚生子、休葛蘭召妓事件。

不過我們也要知道有些醜聞反而回過頭來，加強了明星的銀幕形象，如前面提過的布

魯斯威利和數不清女性的關係，以及李奧那多不斷地大鬧宴會的故事。總之，明星新聞是有破壞明星銀幕形象的可能，然而由於媒體本身先天的限制，明星新聞到頭來卻在將明星的銀幕形象與真實生活融合起了最好的效果。

電影

電影當然是塑造明星銀幕形象最有力的一環，畢竟我們討論的是電影明星。明星的誕生，少不了在某部電影中飾演某種極具魅力的角色，獲得很大的成功後其他共同打造明星銀幕形象的環節，再一起跟進，共同將銀幕形象和明星本人做進一步的連結。所以無可否認的，電影對明星的銀幕形象有不可取代的影響力。我們可以從電影的兩項特性討論它塑造明星的能力──特寫和寫實主義。

早從默片時期，就有如巴拉茲（Bela Balazs）等電影理論家強調特寫鏡頭（close up）對電影的重要性，因為透過特寫，電影成為有史以來第一個能將人類臉孔極度放大，並且讓所有觀眾能在演員完全不知情的情況下，盡情近距離觀察、欣賞明星雕琢

天成的臉孔。人的臉孔在藝術呈現上，一直都有一種特殊的地位，電影的發明更將人的臉孔推到人類靈魂通向世界窗口的地位。羅蘭巴特在〈嘉寶的臉〉一文中，比較了嘉寶和奧黛麗赫本的臉孔意義的差異（對他來說，也是不同電影（時代）的差異），不過縱使嘉寶和赫本的特寫臉孔有不同的意義，但觀眾對臉孔的著迷，以及透過臉孔，似乎可以瞥見內在靈魂或人類本質之光，確是巴特文中清楚的訊息。

就某種程度來說，明星的確和臉孔脫不了關係，這並不是說明星一定要長得漂亮，而是說透過電影，觀眾有機會近距離的直接接觸到明星（角色）的臉孔（內心），讓觀眾和明星建立起直接且親密的關係。電影是建立這種親密接觸的唯一可能，難怪即使到今天，電視的影響力已遠超過電影，真正的大明星還是必須通過大銀幕的考驗。

電影第二種塑造明星的武器是它的寫實主義，尤其是好萊塢電影行之有年的看不見的技法（詳見第一章的討論）。明星銀幕形象是一種明星（作為個人）的私生活／明星外型／飾演角色的混合物，每當明星出現在一部電影中，角色／明星形象的二重性

隨之出現，也就是說詹姆斯狄恩在《天倫夢覺》，是以他飾演的角色出現，但同時也是明星詹姆斯狄恩的身分出現，而且後者的重要性往往超過前者。電影的寫實技法，讓觀眾一次一次地把明星飾演的角色（至少在看電影時）當成一個真實的人物，這個人物的性格也就不知不覺地滲入明星的銀幕形象，與作為個人的明星身分相結合，這種結合的力量非常強大，強大到我們已經無法區分什麼是明星的個人身分，什麼又是他／她的角色性格，例如，夢露和詹姆斯狄恩「人生如戲，戲如人生」的一生。好萊塢電影的寫實風格徹底打破人生和戲的分野，明星的銀幕形象就像安迪沃霍爾（Andy Warhol）所複製的夢露相片，成千上萬地躺在賽璐璐底片上和我們的心目中，讓你永遠分不出哪一個是原版製品。

好萊塢電影工業與明星制度

現在我們將開始討論一個最基本的問題，就是到底電影明星是如何產生的？這是

個非常難以回答的問題，一般對這個問題有兩種看法，一是將明星看成一種「觀眾投票」產生的結果，是好萊塢電影工業順應民意，將被觀眾挑選出的演員塑造成明星。這種看法認為某位明星之所以受到大眾的歡迎，因為他／她的銀幕形象剛好符合社會大眾人格的投射，因此明星是「最民主的產物」。另一派理論較悲觀，認為明星完全是電影工業操弄觀眾的產物，只要控制媒體得當，電影工業可以輕鬆地將明星推銷給觀眾，觀眾毫無任何的抵抗能力，因為在電影工業之前，觀眾永遠是被動受擺弄的一群。

以上兩種看法都有一定的真實，不過兩者皆失之偏頗。第一種看法強調了觀眾的選擇性，卻忽略了考慮這種選擇是一種被嚴格限制過的、有條件的選擇，也就是說沒有考慮觀眾的選擇基礎為何。事實上好萊塢電影觀眾是在電影工業所提供的明星制度（star system）下做出選擇，如果這種選擇不是早已有答案的，就是很有限制的選擇。

第二種看法則太過強調媒體操控觀眾的能力，忽略媒體與觀眾可能存在的互動。如此一來反而沒能深究到底媒體是如何操控觀眾。

事實上明星制度並非與生俱來的，在美國電影工業的萌芽時期，甚至有「不在影片中打上演員名字」的慣例，可見得明星制並非從天而降，它是特定歷史條件下的產物，也就是說好萊塢的明星制度和電影工業，存在相對應的關係，從電影工業體制出發探討明星制，會發現所謂觀眾選擇的基礎在哪兒，對工業體制對明星的操控也會更加清楚。

首先讓我們看看古典好萊塢時期建立起來的明星制度，事實上這個明星制度的壽命比前面討論過的類型更為長久，一直到今天，原則上它都沒什麼改變，我們甚至可以明星制度說是好萊塢電影的註冊商標。明星制度有幾個特徵：(1)每個明星都屬於某個電影公司，只有在特別的情況下（如外借），才能拍別的電影公司的片；(2)明星在一部片中出現時，他／她的銀幕形象蓋過角色，所以他／她的出現是可流動的價值，不會因為出現在不同電影中而改變。觀眾會因為喜愛某個明星而看他／她所有的電影，不管那是什麼片；(3)因此，選擇不同的明星／角色組合，成為好萊塢電影工業特殊化產品的方式之一。以上三種特色，除了第一項已因現代電影公司不再負責製作只專做

發行，所以明星不再直接隸屬片場外，其餘的仍是今天明星制度的重要基石。

前述明星制特色告訴我們，明星的存在和他／她的價值，也就是經濟因素關係密切，所以讓我們從片場時期，電影公司彼此間競爭的方式談起。我們知道片場時期好萊塢電影工業由五大電影公司一手包辦電影的製作、發行和放映，共同形成所謂的穩定「寡占市場」。在寡占市場的情況下，有時候電影公司彼此間的合作，比競爭更為重要，或是說他們之間會自動形成結構性的穩定來降低競爭。以古典好萊塢為例，這種結構性的穩定是透過各電影公司直接掌握戲院達成。由於每家片場都握有戲院，大家都明白任何一部片想要讓最大多數的觀眾看到，必定得在對手掌握的戲院放映才行。

每家片場的確可以運用「整批訂購」（block booking）的方式，使中小成本的製作，不經過對手旗下的戲院而回收成本，不過電影公司彼此都清楚，如果要有一部賣座片，不上對手的院線是不可能的。

由是，如果某家公司拍出了一部賣座電影，很顯然的受惠的絕對不只有他們。直接擁有賣座片的電影公司，可以從他旗下的戲院直接回收所有的票房，不過其他競爭

對手也因為所屬戲院放映別家電影公司的賣座片，而可以以分帳的方式得到好處。所以製作賣座電影是每一家電影公司的目標，因為他可以直接從自己的戲院回收全部票房，和其他戲院的分帳。不過賣座片並不是只嘉惠一家電影公司，其他的電影公司也連帶賺得到錢。如果再考慮實際上每家電影公司每一季輪番會製作出賣座片，我們可以說好萊塢電影工業的獲利，是一種多方面的不均衡的財富交換系統。

這套古典好萊塢片場制度的穩定平衡體系，就是明星制度產生的經濟基礎。在這種工業結構下，每家電影公司生存的要件在於，如何在相互依存的經濟框架下，調整己身的競爭力，也就是該以怎樣的策略安排電影的製作水準（production value）。②就五大電影公司對當時市場的控制程度，他們已能夠確保每一部中小型製作的電影收回成本，所以製作水準的意義，純粹在於提高影片在自己直接控制院線，和對手院線的市場潛力。如果某家片場藉由提高製作價值，製造出獨占市場需求的優勢，和對手院線的市場來說，能放映賣座的電影，那麼他的對手就會將他的產品納入自己的院線放映，因為對戲院來說，能放映賣座的電影，比這部電影由哪家公司製作更重要。所以縱觀整個片場時期，從沒有哪一家電影公司真正

能在影片的品質方面獨占市場，這也是為什麼此時期購買院線才是電影公司最重要的生存之道。

沒有一家電影公司有獨占市場能力的原因，和好萊塢電影集體創作的本質而為一。不只因為電影需要大量不同方面藝術才能投入的合作，同時更因為任何這種合作（一部賣座片），其成果都無法由單一電影公司獨享。這樣的情況使得任何激進網羅所有電影人才，試圖獨占市場的舉動，都不能夠百分之百確保回收砸入的資本，更何況這樣的資本大得驚人。為了解決這樣的困境，電影公司必須發展出一種合作的模式，也就是以每部片為單位，建立與工作人員的雇傭關係。當然這種非固定的雇傭關係並非適用於所有人員，電影公司還是僱有固定的製作人、特定導演、編劇等，不過他們是少數特殊份子。對明星而言，他／她們就是屬於那些少數的特殊份子，因為明星的契約是以四十週為單位計算。此外，和其他工作人員相比，明星的片場色彩也是最明顯的，例如一提到佛雷亞斯坦大家就會聯想到米高梅，但你很難說約翰福特或希區考克是哪一家電影公司的導演。

在這種相互依賴的競爭關係之下，我們看到明星制度和其他電影元素（導演、攝影、編劇、演員等）大相逕庭的發展。當其他所有電影的技術面（包括演技，因為演員不同於明星，他們也是技術人員），因為在各片場間頻繁的流動、或相互模仿而發展出共同的語彙，也就是說不同片場拍出來的片子，在技術層面上不會有太大的差別；而明星卻以獨特的個人身分，成為不同片場的註冊商標，明星是片場特別化其商品的重要工具。

明星制度的兩個特點剛好符合這種競爭的需要，或者應該說由於此種特殊的競爭關係，好萊塢發展出的明星制度有下面兩個特點。第一，明星仰賴的是他／她的銀幕形象而非演技，導致明星的價值純粹在於他／她的獨特性，而非某種可以一般化複製的非人格技術。所以當其他的電影技術層面，因為其發展總是立基於社會整體發展出的技術基礎上，不可能被電影公司所獨享；明星的不可複製性卻可以確保電影公司所擁有明星的特殊價值，不會成為社會共同財富。第二，由於明星提供的服務在於他／她們的「出現」（presence），所以其價值並不會因為流動而損失。所以電影公司可以

藉由明星的出現，將其價值「注入」到不同的影片中。

從以上的分析看來，電影公司之間不可能依靠電影的技術層面來相互競爭，那麼剩下來足以特殊化其產品的，就是設計明星和角色的不同關係。每一部片之所以和別的片子不一樣，就是因為明星在其中扮演了不同角色，但就明星作為一個「已經具有意義的事件」而言，他／她並不會從屬於每部片不同的敘事結構，也就是說明星的意義可以超越劇情，成為影片「質的製造者」，這是明星作為電影票房保證的真義。不過一位明星為同一家電影公司所拍的所有電影也非部部賣座，所以明星和他／她所飾演的的角色間的距離，就成為一部片賣座與否的關鍵。如果它成為一部賣座電影，根據前面的分析這部片必定要上對手的院線，這麼一來可以減低某位明星「專屬」於某個片場的印象。

所以我們可以說明星制度最重要的一點，就是明星「流動」（circulation）的現象，明星的價值不但不會因不同的片子而有所改變，甚至他／她離開某電影公司，而加入另一家電影公司，其明星特質依舊閃亮。這也是為什麼有些明星故意舉止怪異，

因為他們自己也清楚明星的價值在於特殊的明星性格。

明星制度是古典好萊塢寡占性穩定市場的產物，各電影公司因為無法在製作水準上，運用電影的技術面達到獨占的目的，明星遂成為少數足以區隔其商品的重要指標。一九四八年後片場制度雖然結束，然而主流電影公司運用他們在全國性發行上的優勢，加上與無線電視網的合作，又重新形成了某種寡占關係。所以明星制度依然是此種寡占關係中的重要因素而歷久彌新。這也是為什麼即使每家電影公司雖然因為版權需要有自己的商標，但對大眾來說，好萊塢電影強調的總是「好萊塢」或「某某明星」，因為在寡占的電影工業中，「所有榮耀歸於明星，但錢由大家一起賺」。

註釋——

① 關於這點我想再說明一下。這並不是說現代社會鼓勵懶惰，而是隨著資本主義社會，從面臨生產不足到面臨生產過剩時所產生的轉變。而現代社會中極度充斥的各種各樣刺激消費欲望的廣告影像，也可以說明此點，請參考 J. K. Galbraith, The Consumer Society。

② 製作水準用以指稱一部影片佈景，服裝、攝影和聲音品質的一種商業概念，製作水準和影片賣座與否沒有直接關係，但和影片預算多寡卻有直接的關係，例如大卡司、大製作的影片製作水準較高。

製作人與導演

電影界的百年戰爭

製作人篇

製作人（producer，或者製片）在好萊塢電影工業，有著舉足輕重的地位；製作人的角色在好萊塢電影不同時期，的確有相當程度的變化（這一點下一章會談到），不過他們存在的基本理由卻始終如一：促使電影在一定期限和預算內完成。由於電影是一項極昂貴的投資，投資人自然得請一位精明的監督，來幫忙他看緊荷包。但是，電影公司又不希望在節省的情況下，傷害了影片的品質。於是，這份「又要馬兒跑，又

要馬兒不吃草」的不可能的任務，就交到製作人手上。

一個理想的製作人，必須具有生意人的精明與藝術家的視野。他／她就像好萊塢這個夢工廠的廠長，必須為最後產品的品質負責。不過，相對的責任愈大，權力也就愈大。在片場制度瓦解後，一部影片從原始構想（original story）、（還記得《超級大玩家》中一天要聽上百個故事的製片嗎？）、編劇（screenwriter）到導演、攝影、剪接、配樂，甚至連最後的沖印廠，都是由製作人找來的。這也意謂著他／她可以換掉他們當中任何一個（通常這也是製作人的工作之一）。所以好萊塢最有權力的人，除了那些金主外，就屬製作人了。導演或明星若想登上權力排行榜，非得自己當上製作人不可（麥克道格拉斯、史蒂芬史匹柏、朱蒂福斯特……族繁不及備載）。

對製作人來說，金錢和時間（也就是金錢）是成功的關鍵，他／她們的主要任務是：確保影片依照進度完成；確保拍攝不會超支太多。前者的重要性在於商機，試想一部耶誕應景片，因為導演的延誤，而被迫在暑假推出的慘狀（或是某家工廠現在才做好電子雞）；後者更是被影史上許多壯烈的事蹟（最有名的就是《埃及豔后》，該片

由於卡司龐大，超支加上進度嚴重落後，幾乎拍倒了福斯公司），證明其重要性。假如您是一位好萊塢大亨，投資上億美元拍片，在離預定殺青日一個月左右，忽有消息傳來導演要求追加七百萬預算，而且該片無法如期完成時，您怎麼辦？所以，好萊塢的的精密分工體制，就設計出來一名稱為「製作人」的傢伙，來防止這樣的情形發生。

不過，要圓滿達成上述兩項任務，並且維持影片的水準，可還真不容易。在電影製作費用動輒上億、製作體制龐大（兩三百個場景加上上千個臨時演員）的現代好萊塢，製作人所要頭痛的事還真不少。我把這千頭萬緒的繁雜工作，分成三大類。第一類就是「做選擇」。從無中生有時期，在無數的原料（小說、報章雜誌、原創故事等）中，選取具有票房潛力的點子；到前製時期（pre-production）的尋找適合的編劇、導演、卡司等主要工作小組；再到製作期間視情況決定是否得追加預算，或更動拍攝進度表（通常這需在開拍後兩週內就下決定）。這一連串關係重大的決定，除了得有生意人的精明之外，更要有藝術家的鑑賞力。否則你如何去判斷什麼樣的影像風格（導演、攝影），該配上什麼樣的故事（編劇），再加上何種音樂呢（配樂）？所以，或許

一部影片到了某位名製作人手上，在一開始時就已被他／她決定了是何模樣，然後才去找他／她認為能拍出那樣片子的工作人員，完成影片。從這點來看，製作人的視野才是決定影片面貌的關鍵。

第二項工作統稱「計算」，這部分最主要的工作，就是根據劇本定出預算（budge）與拍攝進度表（schedule）。比如說，經驗豐富的製作人，一眼就可以估出某個爆破場面，大概需要多少錢，以及多少個工作天。更厲害的是，他可以看出那裡可以多省一點，那裡得多花一點。舉例來說，如果出外景（甚至離開美國），若僱用當地的工作人員，會比運送一組人員到當地去，節省許多時間和金錢。但有時亦會弄巧成拙，找來不適合的人，花費更多。另外，這裡要說明的一點是，在分工如此細密的好萊塢，當然不可能由製作人扛下這所有的工作。以下幾種人是在製作人的指揮下，負責實際的製片工作（主要為分析預算、及在拍攝期間實際跟片，掌控花費情行與聯絡場地事宜）：聯合製作（coproducer）、經理製作人（production manager）與執行製作（line producer）。

好萊塢．電影．夢工場

98

第三項工作，是隱形的工夫，但往往也是成敗的關鍵，那就是「溝通」。前文提及，製作人是老闆請來看緊荷包的，所以在拍攝期間，他／她得不時地電話向公司報告進度，並且在適當的時候寄些粗剪好的片段回去（但請注意，若沒處理好，這也可能引來公司過多的干涉），這樣將來向公司追加預算較爲容易。不過，製作人若讓導演覺得「你是老闆派來監視我的」，那麼片子就算毀了一半。嚴格說起來，導演與製作人之間的相互信賴，應是影片成功與否的關鍵。製作人應提供導演最無後顧之憂的工作環境，使其能專心於藝術創作；導演也應與製作人配合，在有限的物質條件與時間壓力下，共同創造出最接近原始構想的妥協版本。總之，製作人必須要能創造出同舟共濟的氣氛，讓導演及全體工作人員覺得大家是在同一條船上（事實上也是，若這部片拍砸了，就算你再省，也是個失敗的製作）。

大衛普德南（David Puttnam英國名製作人，曾製作《火戰車》、《教會》等名片）曾說：「有幾個製作人，就有幾種不同的製片方式。」這說明了製作是一項有挑戰性與創造力的工作。製作人的存在，或許眞的對電影的藝術性是一種傷害；但我們千萬

不要忘了，商業電影（commercial film，包括好萊塢與所謂的藝術電影（art film））從來就不是純粹的藝術品，它註定要在藝術創作與工業體制間不停地擺盪。最後，如果你問我製作人到底算不算藝術家，我的答案是：當然是，在九〇年代，還有什麼比能製作賺錢的電影更偉大的藝術呢？

導演篇

　　到底要如何介紹導演呢？是像所有歌謳電影藝術的頌歌一般，將導演看成電影藝術的人間化身（我不否認，所有偉大的電影和偉大的電影文章都來自歌頌的衝動）？還是以手術刀般的精確，一刀劃向電影工業政治經濟邏輯建構出來的藝術神話——電影導演＝作者（請注意，神話的虛構性絕不等於非眞實性）？在寫作的此刻我並沒有答案，不過可以確定的是，本文亦會像所有討論導演的文章一般，在現實與想像的交界爲導演一職編織些充滿疑問的圖象，或許到頭來不但沒有解決問題，反而爲本已爭

好萊塢・電影・夢工場

論不休的難題更添上一筆。不過，這正是本文寫作的用意。

說了半天，到底是甚麼問題在這裡夾纏不清？導演（director），就像它字面上的解釋一般，以中文來說就是「指導演出的人」；以英文來看可指「負責指導一切的人」，不是很清楚嗎？好了，說到這兒，或許你已發現中文的「導演」和英文的「director」有其概念上的差異。如果再搬出「作者論」的看法，將導演視為藝術作品背後的創造力來源，那麼問題將更加複雜。

逐漸地我們來到了問題的中心。打開任何一本電影辭典，你很可能找不到「導演」這個辭，倒不是因為它太高深難以解釋，反而是由於它就像「電影」一詞般太過簡單，不解自明。可是「導演」一詞在不同領域的確有其異樣的面貌，正是這些相異的面貌共同交織出一般人心目中的導演。在現實的電影工業中，導演是拍攝工作人員階層中的最高者，拍片現場由他／她負責，但對整部影片的控制程度確是因人而異。在整個工業體系下，導演有其存在的經濟考量及一定的行規。但只從實際的工作層面來談導演的屬性，實在是難以解釋何以在「電影研究」學院觀點中導演無可比擬的份量

（這可從在學院中最常見的電影課程即為「某某導演研究」）；也無法說明在關於電影的各種言說（discourse）中，導演是如何在其中起作用的。如上述作者論式的電影言說，將電影視為藝術品而導演是創作藝術的人，只要你拿起影展或是某些藝術電影的宣傳品，就明白這個看法已普遍流行在各個領域。

於是，我們可以說導演在文化中、機構（institution）下及行業裡有著百變容顏，而這些不同的面孔就烙印在報張雜誌、電影海報、影展宣傳品以及學術期刊上，等著我們去崇拜、喜愛、厭惡或八卦。歡迎來到導演之屋。

虛構品的作者（author of fiction）

每一次當導演說：「讓我們試試這樣拍」而不是「OK，就這樣拍」大筆的鈔票就這樣不見了。

——薛尼波拉克（Sydney Pollack）

導演在現行電影工業體制下，確實擁有相當的權力，能在一定的程度上控制影片最後的面貌，這也是電影一直被視為是導演的藝術的主要原因。不過導演的職責還不止於此，除了負責影片拍攝時如何分鏡、演員表演、鏡頭角度等藝術性問題外，導演還得做種種製片上的決定，諸如選擇工作人員、決定預算與拍攝進度表等，大家印象中導演與製作人的戰爭也肇因於此。事實上，在好萊塢工業體制下，導演和製作人都是專業精密分工後的結果，他們共同的目標，在於在一定的預算和預定的時間內，交出和當初經過批准的構想最接近的成品，這就是為什麼劇本之所以如此重要的原因，除了讓拍攝工作順利外，它同時也是某種形式的契約。

既然導演是分工之後的結果，回到它分工之初的歷史場景有助於我們進一步瞭解電影工業和導演的關係。導演並不是與電影同時誕生的，電影拍攝最需要的人物是攝影師，在電影剛誕生，尚未在娛樂市場站穩腳步的年頭（約於一八九六年至一九○七年），電影拍攝的負責人是攝影師，《火車大劫案》的導演 Edwin S. Porter 就是當時著

名的攝影師。而此時期你若抱著看「電影」的心情，走進「劇院」（請注意，並非「電影院」而是「劇院」，那時還沒有專映電影的地方），很可能會大失所望或大吃一驚，因為你很可能看到的是「新聞」（topicals）、「海天遊蹤」（family or tourist's collection of views of everyday life）或「魔術集錦」（trick film），而非你期待中的劇情片。在此時期，虛構敘事片（fictional narrative）尚未成為電影的主流。在此電影發軔的初期，我們已經看到這個媒體結合紀錄現實（documenting）以及敘事（narrating）的衝動；以此觀之，九〇年代電視新聞電影化（「波灣戰爭」，或是你想要本土一點的例子「陳進興事件」），以及電影視效的超真實化（hyperreality）《阿甘正傳》為其代表），都不足為奇，這是題外話。

隨著電影事業逐步成為主要娛樂，各地五分錢戲院（nickelodeon）迅速開設，戲院經營者逐漸要求電影公司定時定量提供新片，以「攝影師體系」為主，至各地拍攝奇風異俗，或以新聞事件為主題的影片的製片體系，由於題材、天候等不確定因素，不能以量產的方式提供足夠的片源，遂被可棚內作業的虛構敘事片所取代。而當時與

敘事電影最接近的娛樂模式就是劇場，於是電影便大量移植劇場的分工制度，導演、明星制、類型等元素皆原爲劇場所有，著名導演葛里菲斯（D. W. Griffith）就曾擔任過劇場導演。這時導演的工作主要爲安排在鏡頭內出現的一切，這自然包括場面調度及指導演員，而攝影師只管拍攝就行了。這樣的新製片方式使電影公司可以定時提供足夠的片源，讓美國的電影製作在工業化的方向上向前一大步。

這樣的分工方式當然還會繼續向更爲細密的方向上演化，例如，導演的權力就逐漸爲製作人削弱（開始時導演幾乎都身兼製作人），不過這些變化基本上可從兩個原則上來掌握：⑴方便影片以大衆產業（mass product）的方式持續生產；⑵不斷從影片創作者那兒奪回影片主導權。電影作爲一種純商品和藝術的複雜性格在導演與電影工業的戰爭中表露無遺，基本上默片時期導演的地位較聲片時期爲高，到了好萊塢黃金時期在片場制度和明星的萬丈光芒下，導演身價一落千丈；六、七〇年代，隨著古典好萊塢的瓦解和歐洲藝術電影在票房上的成功，導演行情止跌回升，不過隨著九〇年代電影製作費用節節高升，視效（spectacle）與明星再度主導了好萊塢的電影製作，導

好萊塢・電影・夢工場

演的重要性已漸漸不如製作人。不過就像資本主義發展到高峰會孕育出共產主義的因子一般，歷史的複雜辨證性也會讓好萊塢工業體制養育出對它不利的因子。血跡斑斑的例子從默片時期的馮史特魯罕（Von Stroheim）、影史天才奧森威爾斯（Orsen Wells），到水土不服的布萊希特（Brecht），以及高峰隱退的道格拉斯雪克（Douglas Sirk），好萊塢名導演與體制的抗爭一再上演，以上列舉的不過是冰山一角罷了。

反抗的因子可不只一個。五〇年代巴黎街頭一群看好萊塢電影長大，想拍電影而沒得拍，於是先寫影評自娛娛人待業青年，熱情洋溢的高舉「作者批評」（politique des auteurs）的大旗，一舉將好萊塢導演推上藝術家的殿堂。

都是作者論惹的禍

導演是電影的創作者（film maker）是公論的事實，但由於電影明顯的娛樂性格，從沒有人說電影是藝術品而導演是創造藝術的藝術家。五〇年代於電影筆記上寫作的

106

那群人這麼認為：電影是導演表現其人格及世界觀的所在，能稱得上是作者的導演們的攝影機，就像作家手中的筆一般，是揮灑其內在世界的工具。最有趣的是，根據他們的篩選，名列電影作者名人堂的藝術家們，正是那些身陷好萊塢電影工業的票房大導演，約翰福特、霍華霍克斯、希區考克等。

感謝歷史的後見之明，今天我們知道這樣的批評觀念，其實是從浪漫主義藝術觀那裡借來的，浪漫主義認為所謂藝術，指的是藝術家情感、經驗及世界觀的表達。這種表達，可以是繪畫、音樂和小說，當然也可以是電影。由於浪漫主義在其他的藝術領域長達一世紀之久的主導地位，它在電影界的孿生兄弟──「作者批評」很快地為大多數人所接受，其影響力至今歷久不衰。

不過，如果你從以上的評論觀，導出「電影藝術的秘密在於創作上的自由」這種藝術 vs. 工業的結論（很不幸地，就我的觀察這正是大多數人的結論），那麼你很可能誤解了「作者評論」，至少是法國新浪潮那批人的作者論。別忘了那批人心目中的作者不是柏格曼、費里尼，而是山姆富勒（Sam Fuller）、尼可拉斯雷（Nicholas Ray）這些

好萊塢「二流」導演。事實上只要一種「理論」開始普遍化，就意謂著它得犧牲一部分的思想深度。由於「作者批評」是將個人化的藝術思考挪用到大眾文化性格強烈的電影上，在對「電影工業和導演關係」這一命題（這是大部分藝術不會碰到的問題）得有些特別的看法。不過急於將電影提升至藝術地位的這些電影狂（cinephile）對這個問題的看法是暗示性（inexplicit）的，也就是說他們並沒有自覺的提出這個問題來，這使得「作者批評」在流傳時輕易的避開了這個問題（或是以上述藝術與市場的對立一筆帶過）；至於那些藏在充滿熱情的影評下的對這一重大命題的態度，反而得靠後來的電影學者從他們的寫作中找尋蛛絲馬跡；但出人意外的，這些現代的電影學者卻將結論導向一個完全不同的方向上去。

作者＝虛構（the fiction of author）

簡言之，由於「作者評論」者的電影狂傾向，使得他們完全將注意力放到影片的

「電影元素」上，也就是他們一再強調的場面調度，不過凡舉剪接、聲音（對白）、話外音等影片中能出現的各種元素無一不在他們討論的範圍內①，這種傾向對他們來說是一種尋找純電影作者的樂趣，但正是這種分析方式，將電影評論從以往「主題式」的分析，轉向分析電影是如何與觀眾溝通、產生意義，用比較學術的話來說就是影片如何「顯義」（signification）的，開啓後來的「文本分析」模式。

由此可見「作者評論」者對好萊塢電影是不抱敵意的，明星、類型等工業體制對導演的限制，就像語言系統（langue）爲交談雙方提供的語法一樣，是溝通時必要的限制。傑出的導演能運用這套文法系統說出自己的話（parole），但是，一旦你決定用電影說話，那些先你而存在的電影語境就成爲必須瞭解的文法。當然這並不是說電影工業體制對導演的壓制是有益的或不存在的；相反的，透過他們的分析讓我們瞭解到壓制不但有形的存在於體制中，更細緻的存在於看似透明的語言中。

於是拜「作者評論」者於影片中尋找作者的狂熱，語言學被無心插柳般的引入了電影研究之中，從此電影不再被視爲導演的傳聲筒，他／她的內在世界爲電影意義存

在的保證：電影從此成了交會所，意義的產生有賴於結構、符碼和其他文本的痕跡交織而成的網路，導演的意圖不過是其中的一個參考座標。可是這個參考座標仍是相當重要的，只是以往論者對所謂作者世界觀的執迷，轉化為探索言說（discourse）中敘述者發言（enunciation）的痕跡。②

另外，心理分析學派對主體在語言（社會網絡）中位置的研究，也參加了消解作者對作品所擁有的無上解釋權的現代批評。如果在每件作品背後真有那個統一的作者人格的話，那「祂」又是甚麼？這樣的主體是否也是從社會、文本、性別、家庭等各個機構中所型塑出的意識形態主體，那麼主體到底是什麼？而影片中主體的發言位置又與觀眾主體的觀看位置的關係為何？問題愈來愈複雜了。

如果電影真的是二十世紀的藝術，那麼問題是該那麼複雜。德國批評家班雅明（Walter Benjamin）早在一九三五年那篇開宗明義的文章就指出現代藝術作品的特色為機械複製③，既然可以機械複製，那麼大眾文化及工業體系就成為新藝術的特性，班雅明寫道：「大眾就像一個模子，此時正從其中萌生對藝術的新態度。量已變成了

質。參與人數的大量增加改變了參與的模式。」電影導演的作者性（authorship）以及他／她和電影工業的關係，都在這個量變導致的質變作用下顯得謎霧重重，我們這些嗜影如命者焉能不察？

好來塢・電影・夢工場

註釋——

① 高達在 " Montage, mon beau souci " 一文中將蒙太奇定義為場面調度的一種：在 *Truffaut, Hitchcock* 一書中亦可見楚浮的這種傾向。

② 此處與discourse相對者為history或statement。相對於history的過去式、已經完成的、以全知者的身分陳述的（因此不需交待說者的身分），discourse 是正在陳述的（enunciation）、片面的所以可以辨別發言者的。

③ 這裡指那篇「機械複製時代的藝術作品」，收入《迎向靈光消逝的年代》，華特班雅明著，許綺玲譯，臺灣攝影，一九九八年。

電影門市部

發行與放映

發行（distribution）與放映（exhibition）是電影工業中，最容易為人所忽略的兩個環節，但它們卻對建立一個完整、有活力的電影事業，有著決定性的影響。一部片就算拍得再好，沒有人願意發行的話它永遠也見不到天日，發行密切關係著觀眾可以看到哪些電影；而放映更可以說是「電影門市部」，是和觀眾關係最密切電影工業的一環，此外它還身兼電影拍攝資金金庫，要是票房長期不佳，就算銀行團給予電影工業再強支持，並不能造就一個「循環系統」良好的電影工業。考察好萊塢電影史，在電影工業生態即將有大變動之際，發行與放映的體系，就像芮氏測震儀一般，精準地預示了大地震的來臨。一九四八年著名的「派拉蒙判例」（Paramount Case），美國最高

法院判定五大電影公司（派拉蒙、福斯、華納、米高梅和雷電華）和三小（環球、哥倫比亞、聯美），違反「反托拉斯法」（anti-trust），繼而宣判這五家公司必須分離旗下的戲院和製片、發行體系。這個判決成為好萊塢電影史重要的里程碑，從一九四七年開始好萊塢經歷了全所未見的連續十年觀眾人數下滑現象，「派拉蒙判例」預示了古典好萊塢片場制度的瓦解。另外，八○年代多廳式戲院（mutiplex），結合大型購物中心（shopping mall）的新式電影院興起，也代表新好萊塢成功地與有線電視、家庭錄影帶等其他媒體成功結合，進入了一個新的世紀。

要瞭解發行與放映對電影工業的重要性，我們可以從這兩者打從電影工業分工體系確立以來就存在著的對立關係說起。發行意謂著將完成的影片，順利地交由戲院放映，放映業者則負責戲院的經營，是電影與觀眾真正接觸的第一線。當電影工業雛形尚未成熟時，其實並不需要發行商，拍片者只要與戲院業者自行約定，就可以安排影片在戲院放映，甚至更早期拍片者本身就身兼放映者──拍片者帶著他的片子與放映機四處放映。不過那是電影工業體制尚未形成的史前時代，事實上此時期也非常短

暫，電影自一誕生，它巨大的獲利潛力，就被智商一百八十的資本家們相中，他們立刻試著以工業化的方式生產電影，以穩定的速度，定時提供大眾不同的商品，於是電影具備了成為大眾媒體（mass media）的重要條件。

在這種情況下，發行與放映的分化成為必然。戲院為了穩定塡滿一整年的檔期，勢必要尋找能大量提供他們影片放映的發行商，傳統與拍片者自行洽談放映事宜的作法，已經不能滿足一年需要兩百多部影片的戲院業者。藉著大量掌握片源從而控制電影工業的發行公司，在一九一〇年至一九二〇年時紛紛成立，最著名的就是阿道夫祖克（Adolph Zukor）領軍，結合了他的 Famous Players Company 製片公司、派拉蒙發行公司（Paramount distribution exchange）和其他十二家小公司聯合成立的 Famous Players-Lasky Corporation，這家聯合企業就是派拉蒙電影公司的前身，也是好萊塢片場時期最重要的公司。

當時好萊塢流行一句話：「誰控制了發行系統，誰就掌握了大權」，手中握有片源的發行商，等於掌控了戲院業者的生死命脈，於是對他們予取予求，發展出所謂「整

套訂購」（block booking）和「盲目購買」（blind bidding）的「不平等條約」。所謂整套訂購，指的是戲院業者必須一口氣訂購發行商指定的一套影片，其中除了戲院業者有興趣的片外，也包括發行商強迫推銷的其他片子，不然就一部也不賣；「盲目訂購」指的是電影公司可以強迫戲院業者，在電影還沒拍出來，甚至明星、劇本和導演都還未定的情況下，就得安排檔期上映，當然也得預付訂金。這兩套制度為製片公司的每部電影，提供了絕佳的保障，並且強迫戲院業者分擔票房風險，對戲院業者來說是極為不公平的。但這種銷售方式竟然一行三十多年，直到一九四八年「派拉蒙判例」後，「整套訂購」才被判定屬於托拉斯（trust）行為而被禁止，而「盲目購買」直到今天還繼續存在。不過戲院業者能接受這種不合理的制度三十多年，和古典好萊塢時期人們看電影的習慣有關，當時觀眾平均每週進戲院兩次，而且不管什麼片都看，票房好和票房差的電影相差不大，所以戲院業者還能接受。

從好萊塢發行和放映業者的對立歷史看來，放映業者是遠遠居於下風的，因為發行商或者單一公司獨占（monopolist）控制了片源，或者幾家公司聯合壟斷市場

（oligopolist），控制戲院的命脈，「派拉蒙判例」基本上只能阻止電影公司直接經營戲院，成為完整的垂直整合企業（vertical integration），並不能改變控制發行體系，誰就能主導電影工業的鐵則，所以基本上電影公司絕對自行發行影片，或爭取發行其他小公司的片子，因為發行影片是所有利潤的來源，而且掌握發行就等於掌握了電影商品的通路。有趣的是接下來我們將會看到，好萊塢片場制度瓦解後，戲院放映並非電影唯一的窗口，併購戲院，將製片、發行與電影放映三者結合，不再是形成整個電影商品垂直組合的唯一方式，所以電影公司對併購戲院興趣不像從前，不過我們將會看到另外一種發行通路爭奪戰，而新的通路通往的不再只是傳統的國內戲院，還包括有線無線的電視版權、家庭錄影帶、DVD、LD版權和各種海外市場，盧卡司公司以嚴格控制《星際大戰首部曲》所有相關商品的授權（licensing），電影剛上映就賺取了天文數字的財富，為「控制發行」做了最好的註腳。為爭取八○年代的電影市場全球化（globalization）之後開放出來的廣大市場，好萊塢也進入了前所未見的「併購時代」

——各大企業紛紛以天文數字進行併購各種媒體，成為新時代媒體巨人，基本上他們

好萊塢．電影．夢工場

的信條，就是要控制電影商品的各種通路，然後讓利潤產生所謂的「一加一等於三效應」（synergy）。

縱觀電影史我們瞭解到發行與放映分工的必然性，現在將鏡頭轉向兩者拆帳的方式，我們將更清楚地看到兩者合作和競爭關係的本質。雖然發行商比較強勢，但在電影公司（通常就是發行商）不能直接經營戲院的情況下，如果他們讓放映業者毫無利潤可言，那所謂的票房數字從哪裡來？所以不論如何戲院業者都會想辦法保住一固定收入。

票房（box office）vs. 利潤（film rental）

翻開戲院業者與發行商訂立的合約，相信你一定立刻頭昏腦脹，合約中絕對不可能有一固定拆帳比率，放諸四海皆準，拆帳的方式一定和演映的檔期長度、不同的影片而有所不同。一般而言，首輪電影的拆帳方式是九比一，發行商拿百分之九十，戲

院拿百分之十，不過請注意，所謂百分之九十並非票房收入的百分之九十，而是票房收入扣掉戲院固定開銷（house allowance或者nut）。戲院固定開銷是多少呢？並沒有一定的數字，九○年代初，曼哈頓和洛杉磯地區的首輪戲院，宣稱他們一週的開銷約兩萬美元，不過這個數字，就像電影工業中其他令人眼花撩亂的數字一樣，是業者與發行公司角力的結果。舉例來說，一家位於曼哈頓的首輪戲院，如果首週票房收入達到五萬美元（這是中等的票房），扣掉兩萬美元的固定開銷，再加上三萬美元的百分之十，戲院業者可以拿到兩萬三千美元。嗯！不管電影賺賠，戲院業者都可以拿到固定開銷，加上扣掉固定開銷之後票房的百分之十，聽起來真是不錯的生意。

相對的，發行商在此情況下可以拿到三萬美元的百分之九十──兩萬七千美元，其實只不過是總票房五萬美元的百分之五十四。不過，如果首週票房達到七萬美元，發行商就可以拿到七萬扣掉兩萬，再乘以百分之九十，一共是四萬五千美元，這個數字就達到總票房七萬美元的百分之六十四，所以這種拆帳方式，讓發行商在電影票房愈好的情況下，可以讓愈大比例的票房落回自己的口袋。不過如果票房數字好，戲院業者

也不會對這種拆帳方式有意見，只要生意好，大家都笑瞇瞇的一團和氣。

然而「花無百日紅，人無千日好」，美國電影在五○至六○年代票房下降，發行商開始對戲院業者那穩賺不賠的「固定開銷」有意見，於是他們想出了另一套與九十比十拆帳方式並行的「最低標準」計算法（floor percentage）「最低標準」計算法的精神，在於保障發行商在票房不好的情況，不會因為扣除了戲院業者的「固定開銷」之後而血本無歸。它的計算方式，是由發行商依照影片上映的週數，訂定實際票房數字拆帳比，而這個比率隨著上映週數遞減，每週票房數字出來後，發行商會將兩種不同分帳方式都計算一次，然後採取發行商分得比較多的一種。例如，表三是華納公司與《蝙蝠俠Ⅰ》的上映戲院，所定的「最低標準」計算法。

如某家預定上映《蝙蝠俠》八週（或更久）的戲院，第五週的票房是四萬八千二百三十二美元，而它的「固定開銷」是七千七百五十美元，若按照九十比十拆帳法，華納公司可以拿（四萬八千二百三十二減七千七百五十）×百分之九十＝三萬六千四百三十三美元；但若按照「最低標準」計算，華納可拿四萬八千二百三十二×百分之

表三　華納公司與《蝙蝠俠 I》上映戲院間所定之「最低標準」計算法

（週數）	（上映期）八週	六週	四週
一	70	70	70
二	70	70	60
三	70	60	60
四	60	60	50
五	60	50	40 if held
六	50	40	35
七	50	35	
八	40		
之後	35		

六十＝二萬九千九百三十九美元，在此情況下華納將採取採取的是九十比十拆帳法，不過如果某部片票房特別差，那麼「最低標準」計算法可以在上映不同週數，保障發行商的最低收入。

從以上的分析看來，一部電影的票房數字（box office），並不等於實際能進到片商口袋的銀兩（film rental），但我們常常在一些雜誌或報紙上看到這兩個名詞被交互使用，造成許多誤解。事實上這兩者比較重要的是片商實得金額（film rental）因為這筆錢關係著下部電影的製作費用、片商用來製作拷貝和支付廣告的費用，以及最重要的各投資人將可回收多少的

計算基數。例如湯姆漢克和史蒂芬史匹柏，拍攝《搶救雷恩大兵》時，選擇「少拿事前的導演和演員費，之後抽取電影賺得的利潤」的方式，指的就是抽片商實得金額的比。所以這個數字等於是維持健全電影工業循環不可缺少的血液，電影公司在製作年度預算時絕對少不了它。至於票房數字只是用來在媒體上衡量（或吹噓）一部電影的聲勢，其實並看不出整個電影工業的健全與否。

發行業者和放映業者之間，其實還存在著其他種種奇奇怪怪的合約方式，不過大致上不脫前文所提兩種原則，而不同的合約原則，實際是為因應不同時期電影工業變化發展而成，接下來我們介紹美國電影史上發行和放映版圖上的重大分水嶺，一九四七年的「派拉蒙判例」。

派拉蒙判例

一般對派拉蒙判例的理解是：邪惡的電影公司，擁有強大市場力量，不但利用他

們控制市場的力量，強迫戲院業者進行不平等交易（如「整套訂購」之類），還自行經營連鎖戲院，壟斷整個電影市場。而美國政府基於「反托拉斯」的原則，判定當時的五大片場的確有壟斷電影市場之嫌，勒令他們不得繼續經營戲院，及取消「整套訂購」之類的交易方式。基本上這樣的理解並沒有錯，不過令人好奇的是電影公司經營戲院早已行之有年，為什麼美國高等法院直到一九四七年才認為他們壟斷市場？而大片場在派拉蒙判例後，是否真正喪失其影響力？

在進入討論之前，我想先釐清一些關於市場的重要觀念，例如，獨占、聯合壟斷和托拉斯。獨占指的是一家獨大的企業，擁有掌控整個市場的絕對能力，而這種能力來自它能夠創造出市場上對其產品無可取代的需求，沒有其他任何類似的產品接近它的地位，從而使這家公司可以任意的抬高產品價錢，賺取極大的利潤。當市場有少數大公司，產品聯合起來占據絕大多數的市場，這時我們可以說有聯合壟斷跡象。古典好萊塢時期五大片場聯合的製片量，達到市場的百分之九十，可以說是標準的聯合壟斷。

獨占是比聯合壟斷更穩定的一種市場狀態，不過聯合壟斷慢慢也會形成一種穩定狀態。當聯合壟斷的市場形成時，剛開始或許公司之間還有激烈的競爭，慢慢地競爭就會被一種「合作精神」（spirit of cooperation）所取代，這種「合作精神」反而成為聯合壟斷市場的特色，包括統一的商品價格、類似的產品規格。而有趣的是這種市場默契並非透過協商或定約，當聯合壟斷的市場逐漸穩定，各競爭對手好像心有靈犀一般，不但對敵方的價格瞭若指掌，對敵手何時要出新產品、產品的規格等都瞭然於胸，自己公司也依法行之（好像現在各電影公司不約而同地於暑期及耶誕檔期推出強片），彷彿彼此非常「信任」（trust）對方，形成了「托拉斯」的情況。不過雖然美國法律明文定有反托拉斯法案，不過其實就像「傾銷」一般，托拉斯並非很容易界定的現象，像現在不管哪家公司拍的電影，不管你去哪家戲院看，票價都一樣，其實市場也還有聯合壟斷的現象。所以雖然自一九三○年古典好萊塢時期開始，各大片場明顯地形成托拉斯，美國法院於一九四○判決過他們違反反托拉斯法，不過當時並沒有明確的禁令。可見當時的聯合壟斷市場還是相當穩定。

垂直整合

接下來我們要進入派拉蒙判決的一個核心概念：「垂直整合」（vertical integration）。「垂直整合」是聯合壟斷市場上，各公司用來更加穩定市場的重要手段。當一個商品從原料到製造、到批發（distribution）、最後經零售（retail stage）到達消費者手上，必須經過許多不同階段，而每個不同階段都會產生成本，最後加到商品的價錢上。垂直整合指的是在某一行業中，數家公司同時控制一個以上的產品流程，例如當時一手掌握製片、發行和放映整個電影工業所有流程的五大片場，派拉蒙判例的精神正是要改變電影公司的垂直整合能力，繼而改變市場結構。

「垂直整合」的好處，在於製造商可以更有效地完成製造／批發的過程，而不需要和在沒有垂直整合情況下不可缺少的商業夥伴（或對手）打交道。更重要的是，兩家經過垂直整合的企業，可以輕易聯手讓其他只經營某商品流程階段的競爭對手吃足苦

頭，達成少數大企業控制市場的目的。舉例來說，甲和乙電影公司同時經營發行和放映，而丙公司則純為放映業者。此時甲和乙公司可以聯手抬高影片的發行費用，這增加的費用對甲、乙兩公司所屬戲院來說，只是帳面上的增加，但對丙戲院而言就是實際的漲價。在競爭關係下丙戲院必須維持和甲、乙公司所屬戲院同等票價，於是丙戲院的利潤當然會減少。另外，甲、乙公司還可以故意拖延或停止提供影片給丙公司的戲院，使丙戲院在市場上有不好的名譽或根本經營困難。若丙戲院找不到市場上其他的發行商提供影片，或者其他所有的發行商都和甲、乙公司一樣，有其直接經營的戲院，那麼丙戲院便難逃被併購的命運，這也正是古典好萊塢時期大片場控制電影工業的實況。

自一九三〇年起，整個美國電影工業就被五大和三小（哥倫比亞、環球和聯美）完全掌控，五大有自己的片場、全國性的發行網和直接擁有或控制全美三千家以上的戲院，五大片場的製片量占當時Ａ級製作的四分之三。能有如此強大的市場控制力和他們全程掌控製作、發行和放映有密切關係，五大的Ａ級製作電影絕對能在全國重要

城市最大最好的戲院上映，又可以藉著整套購買手段，確保他們公司的每部片都能上映，再加上經營戲院全部票房所得都進了自己的口袋，難怪能創造出有能力控制市場上每個環節的超級電影王國。

早在一九三八年美國政府就以反托拉斯為名，控告以派拉蒙為首的八家片場，經過無數的聽證和判決，一九四七年美國最高法院終於判決罪名成立，也就是著名的「派拉蒙判例」，判決包括四個部分：(1)禁止不公平的發行方式，發行必須以每部片為單位，一部一部片的訂立合約，而且必須一家家戲院談；(2)五大片場直接經營的製片發行系統，和連鎖戲院必須分開，不得同時經營兩者；(3)戲院之間亦不得建立連鎖關係，或者鄰近城鎮的戲院不得連鎖；(4)在董事會中成立信任投票制，防止原「垂直整合」公司的股東，繼續控制分離後的新公司。遲至一九五九年，所有的五大完全依照判決，徹底與旗下的戲院分離，成為單純的製作發行公司，不過他們的重要性並沒有因此而下降，一九五四年五大加三小和另外兩家發行公司（Allied Artists Pictures Coporation和Republic pictures corporation），依舊占據百分之九十五的市場。

好萊塢．電影．夢工場

好萊塢主流電影公司，之所以能在衝著他們來的「派拉蒙判例」之後屹立不搖，和他們依舊控制了全國性的發行網關係密切。四○年末正是美國電影市場風雲詭譎的年代，在經歷過電影觀眾人數創新高的一九四六年，電影有史以來最大的敵手——商業電視網開始對電影觀眾人數的挑戰，自一九四七年起觀眾人數經歷了連續十年的下滑，加上「整套購買」制度取消後，戲院不再需要那麼多電影；而且全國性一年發行二十到三十部電影，是最適合發行公司獲利的發行規模。結果電影的市場需求下降加上原來十家發行公司供給穩定，使電影發行市場，並沒有因主流電影公司的壟斷被打破而開放出來。

不過主流電影公司也非完全一成不變，事實上「派拉蒙判例」在某種程度上瓦解了好萊塢片場制度。最重要的變化是片場從此以和獨立製片人合作的方式拍片為主，自行製作拍攝為輔，五大不再獨大，三小也有機會嶄露頭角，奠定了現代好萊塢八大公司成為以發行影片為主的基礎。古典好萊塢時代觀眾看電影是一種習慣，以接近生產線的方式製作電影是最佳選擇，每個片場都有各種拍攝電影所需每個部門的專業人

材，從服裝道具、劇本寫作、導演到明星，基本上全都是電影工廠的「線上裝配員」，與此搭配的是利用完全掌控發行和放映體系，確保以生產線方式大量製造的每部片都能上映。

「派拉蒙判例」之後，大片場製作的B級片就喪失上映的機會，此時的觀眾「不再對任何會動的／影像都有興趣」，新市場對影片量的需求降低，但質的要求提高，傳統生產線方式拍片不再能符合新時代要求，大片場若再養那麼多電影人，非常不符合經濟效益。取而代之的是由獨立製作人自組人馬，與電影公司合作拍片，拍完後再交由電影公司發行。一九四九年以此方式拍攝的影片，占二百三十四部發行電影的百分之二十，到了一九五七年，這個比例已經提高到百分之五十八（二百九十一部片中的一百七十部），古典好萊塢時期由片場完全掌控影片生產流程的方式從此畫上句點。

另外一個明顯的變化是，好萊塢開始降低製片量，但投下大筆資金在少數影片上，所謂大成本、大製作電影（blockbuster film）可以在此時期找到源頭。造成這種轉變的原因並非單一，但為了和電視做市場區隔、因應新市場量減質精的需求，以及

電影公司必須和戲院分帳，票房愈好他們可分得的票房比例愈高，是最主要改變製片方向的催化劑。「愈大愈好」（make them big）從此成為電影界的金科玉律。相對電影公司砸大錢拍片，影片的發行費和宣傳預算也節節高漲，如此一來也阻礙了新的競爭者進入市場。這種新的製片方向和新的促銷方式，的確造就出一批吸金電影，一九六九年 Variety 雜誌統計美國電影票房排行榜，於前十名中除了第二名《亂世佳人》是一九三九年的片子，其餘九名都是一九五○年之後的作品。①

五○年代正值美國電影工業的多事之秋，國民所得提高，汽車成為生活必需品、人們開始從大城市搬往市郊②、電視正式進入家庭，美國社會快速變化帶給電影工業莫大的衝擊，「派拉蒙判例」是種種改變中社會力的一環，也就是它具體展現了社會力對電影工業的衝擊，所以我們其實很難去區分哪些是它帶給電影工業的影響，哪些是別種因素的作用。不過也因為「派拉蒙判例」關係著發行和放映，是直接牽連電影工業供需面的一環，在一項工業面臨嚴重衝擊時，供需面是首當其衝的，所以它才有了分水嶺的意義。

好萊塢・電影・夢工場

註釋——

① 前十名依次爲：(1)《眞善美》（一九六五年）；(2)《亂世佳人》（一九三九年）；(3)《畢業生》（一九六七年）；(4)《十誡》（一九五六年）；(5)《賓漢》（一九五九年）；(6)《齊瓦哥醫生》（一九六五年）；(7)*Marry Poppins*（一九六四年）；(8)《窈窕淑女》（一九六四年）；(9)*Thunderball*（一九六五年）；(10)《埃及豔后》（一九六三年）。

② 一九二九年百分之六十的美國人居住在大城市，到了一九五三年百分之六十的美國人住在市郊或小鎮。

好萊塢・電影・夢工場

總裁的秘密

新好萊塢的遊戲規則

你能告訴我下面這一連串數字代表什麼嗎？一九九〇年全美電影票房五十億美元、家庭錄影帶一百億美元、唱片市場七十億美元、有線電視收費一百七十億美元。

是電影業不敵其他娛樂業而逐漸沒落（那為什麼還有人要投資兩億美元拍《鐵達尼號》）？還是整個娛樂事業已結合成一個龐大的工業體，製造出天文數字的利潤？

事實上，上述統計數字顯示的是，九〇年代好萊塢電影工業正發展至它有史以來最複雜的階段。電影工業到底是如何運作、資金從何而來、利潤如何分配、影片如何發行銷售，這些都已不是資深電影工作人員的經驗談可以回答的問題，它牽連一大串非專家不能理解的統計數字，以及有別於傳統電影投資環境的一個跨國多媒體市場。

好萊塢．電影．夢工場

這也是為什麼目前活躍於好萊塢除了知名編導、製作人及演員之外，還有一群類似於股市分析師的「電影事業分析師」（movie business analyst），他們負責分析情況複雜的電影投資計畫、何時投資、如何投資。這批人的出現，直接反應出九〇年代好萊塢幾個最重要的變化：(1)製片成本大幅提高以至於資金大量增加及資金來源多樣化；(2)電影市場徹底與其他娛樂事業結合，特別是錄影帶市場和有線電視系統。本章就要從「資本」的觀點，來看九〇年代好萊塢電影製作環境的變化，以及這些變化是如何反映在當代好萊塢電影中。

錢！錢！錢！

好萊塢電影製作費用的急速膨脹始於八〇年代，此時期每一部影片的平均製作費用（把通貨膨脹也計算進去）幾乎成長了兩倍。到了九〇年代，平均每部電影的製作費到達二千六百萬美元，而全國戲院聯映的費用為一千二百萬美元，若再加上利息

（是的，利息，難道你不知道投資電影最少也要等上一年才能開始回收？）和基本開銷，一部影片從無到有，一直到在戲院上映最少得花四千萬美元，也就是說平均一部電影得賺上四千萬才能回本，這四千萬主要來自電影票房數字和錄影帶市場。不過請注意，回本表示錢回到投資者的口袋，通常我們所說的票房數字只有大約一半會進到投資者的口袋，而錄影帶也只有定價的百分之六十五爲淨收入。

就是這些驚人的開銷壓得整個電影工業喘不過氣來，影響更爲深遠的是，它徹底改造了九〇年代的電影工業，超級大製作電影掛帥（blockbuster mentality）的世紀正式來臨。這種電影的始祖是史帝芬史匹柏的《大白鯊I》（一九七九年），它在時序上剛好吻合好萊塢電影製作費用起飛之時；不過電影工業的複雜性，並非是因爲「大製作電影掛帥所以製作費上升」這種簡單的因果關係所能解釋；相反的，電影工業中充滿了許多看似矛盾其實互爲因果的現象。

就從這些錢到底花到哪裡去了這個問題開始。一般電影製作預算大致上分爲線上（above the line）和線下（below the line）兩個部分，前者指的是電影製作中創意部分

（creative force）的開銷，包括付給導演（組）、製片（組）、編劇、故事版權及演員的費用，這是影片開拍之前就得付的費用；後者指的是其他工作人員費、佈景、特效、服裝、底片等開銷。毫無疑問的線下支出近年來也成長不少，但真正造成驚人的製作費的還是線上支出。我們不用再舉出片酬動輒上千萬的好萊塢明星，現在就連許多導演們一部片拿上百萬也不再是新聞（超過五百萬的也不在少數），甚至劇本費也近百萬之譜。

　是什麼原因將這些所謂的「創意人」哄抬至天價？說穿了，原因就是他們自己。由於線上支出造成昂貴的製作費，電影投資人（包括電影公司和其他金主）莫不想盡辦法「確保」影片賺錢，「確保」之道有二：一為鞏固國內市場；二為開發海外市場。在媒體大結合的九○年代，能否成為賣座片的關鍵就在上映第一週票房，若第一週沒能創造出人氣，那麼這部片可以說失敗了一半，這個現象開始於八○年代，到了九○年代它已變成不變的鐵律，我們可以參考《外星人》（一九八二年，八○年代的賣座代表）；和《蝙蝠俠》（一九八九年，九○年代票房現象的始作俑者）的票房紀錄

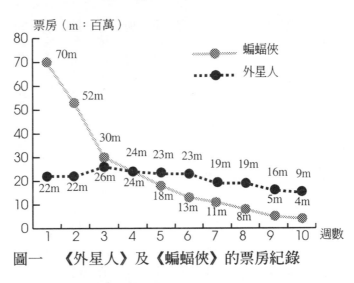

票房（m：百萬）

蝙蝠俠
外星人

圖一　《外星人》及《蝙蝠俠》的票房紀錄

（參看圖一），就會明白九○年代票房——同時也代表電影行銷在結構上的根本改變，上片第一週票房成為決定性關鍵。

那麼到底如何在最短的時間內抓住觀眾的注意力呢？超級明星、導演和原著小說（也許再加上特效）是最佳法寶，於是我們看到電影公司不惜血本請來超級明星，請一個還不夠，現在流行請兩個（甚至三個），再剪出節奏飛快的預告片（在短短的預告片中，還有什麼比明星的臉加上特效更吸引觀眾的？），在全國電視黃金時段猛打廣告，再買下報紙全版的廣告，最後砸下去的錢當然直逼天文數字。至於海外市場，事實上是八○年代之後好萊塢電影

137

的新寵。雖說自從第一次大戰結束後，美國電影就在世界上獨領風騷，到七〇年代之前好萊塢的主要海外市場仍限於西歐。八〇年代美國電影挾其排山倒海的資本優勢，結合美式媒體（有線電視）、科技與行銷方式襲捲亞洲、非洲和中南美洲市場，其中明星依然是最重要的宣傳重點，從這個角度就不難理解為何近年來臺灣屢屢見到大明星與大導演的身影。若想吸引海外資金那更是需要明星，例如，某位日本片商可能在還不清楚影片內容為之前，就會投資李奧納多或成龍掛帥的片子。這股海外市場旋風更抬高了明星的身價。

我們可以簡單歸結這樣的現象為一種互為因果的循環，明星的身價大幅升高了製片成本，這樣的成本逼使投資人更為保守、更公式化的為影片尋求票房保證，而所謂票房保證恰好更為明星量身打造了純金的身價。於是我們看到了一大堆「不可能的搭檔」，如達斯汀霍夫曼加上約翰屈伏塔，擠在將要沉的船上或將被洪水淹沒的城市，一股腦兒的湧進地小人稠的臺灣（我們哪禁得起那麼多的災難啊！），在這種種狀況下，難怪「愛情」沒法「來了」。

這樣的產業結構造成一種怪現象，一方面在數據上好萊塢電影公司愈來愈不容易賺錢；另一方面，許多電影人，包括明星、導演、編劇和一群各式各樣的經紀人大賺其錢。有一個數字可以說明電影的投資報酬率大不如前，六〇年代，好萊塢大製片廠出品的電影的邊際利益（the profit margins）是百分之三十至百分之五十之間，簡單的說，就是平均每部片可賺百分之三十到百分之五十。到了片廠沒落時期，依然可維持在百分之三十左右。

八〇年代，這個數字降為百分之零至百分之二十，若取平均數則在百分之八到百分之十五之間。這個數字的高低並不絕對代表某種行業好不好賺，像超市的邊際利益只有百分之三，但若能大量賣出它依然是一門賺錢的行業。不過從上面的數字我們還是可以看出電影公司經營的困難。若再考慮天文數字的製作費與電影事業高風險的特性，難怪九〇年代好萊塢的電影製作路線愈趨單一化。

窮則變，變則通

在這氣氛詭譎，瞬息萬變的九〇年代，電影公司到底該如何經營下去呢？這個問題事實上就等於：我們未來還有什麼電影可看呢？從上文的分析看來，大製作大卡司（blockbuster movie）一定還是未來的主軸，事實上這類電影除了是票房保證外，它所帶來的相關利益才是電影公司垂涎的重點，說到這就不得不談新好萊塢的重要現象：多角化經營的娛樂事業（diversification）和資本合併（conglomeration）。

就讓我們從《鐵達尼號》開始，除了看得到的全球票房收入外，你知道它還能為電影公司賺進多少錢嗎？我們已看到它的電影原聲帶在臺供不應求；任何一個貼上李奧納多劇照的商品必定狂賣不已；電影小說、影音光碟再加上遊樂園（theme park）或影城（studio tour），你能想像電影公司能從中獲利多少嗎？最大的獲利其實還是來自錄影帶市場和有線電視（pay per-view），其中販售錄影帶的收入已占了影片總收入

140

的百分之四十，現在我們再回頭看本文開頭時那些數據，錄影帶市場一百億，有線電視一百七十億，你還能不咋舌？而且我們更明白了製造一部超級賣座片的重要性，有了這樣一部超級賣座片，就等於打開整個的全球多媒體市場（multimedia market）數以億計的利潤。

電影公司一則為了要完全掌握這樣的商機，再則為了徹底掌握所有的通路，合併經營是不可避免的趨勢。於是我們看到一九八九年華納公司與時代集團（Time），合併成旗下擁有電影電視製作、有線電視、唱片公司、出版社和雜誌的龐大娛樂事業集團（Time Warner）。因為賣座電影是打開全球性多媒體市場之鑰，所以對這些多媒體大企業，擁有自己的電影製作公司是絕對必要的。這種合併也有另一種形式，就是由國外大企業出資併購好萊塢電影公司，最有名的例子是一九八九年新力集團併購哥倫比亞，以及一九九○年松下（Matsushita）企業併購MCA/Universal，併購除了讓這兩家母公司有機會涉足電影製作之外，哥倫比亞與MCA/Universal，也提供了他們可觀的舊片版權（film library），這對這兩家正在競爭高畫質衛星電視（HDTV）設備的

電子企業是非常重要的。在可見的未來，隨著電影工業（被）併入整個多媒體工業之中，這種硬體上的商業考量對電影製作的影響只會有增無減。

不過物極必反，九〇年代好萊塢電影的主流雖然是大製作、大卡司電影，但畢竟電影公司還是無法承受只拍這樣的電影所需的成本與風險，有時候他們還是得採用「小本經營」模式（general-store model），也就是以相同的預算來多拍幾部片。這樣一來，雖然每部片都賺得不多，但相對的每部片風險會下降（就算要賠也賠得不多），總利潤也會提高。在這樣的經營理念之下，幾部暑期超級大片（它們的票房總收入會占一半以上），外加幾部「小兵立大功」式的賣座片，就成為每年好萊塢賣座電影的模式。由於這種片不能依賴大牌明星、特效和密集的電視廣告，它們通常得主題討好，如溫馨喜劇或愛情文藝片；或某種具特定觀眾對象的類型電影，如驚悚、恐怖或警匪片。我們可以看到《驚聲尖叫Ⅰ》、《鐵面特警隊》和《新娘不是我》是三部標準的小兵立大功電影。這種製作模式可以上溯至一九九〇年，當年除了《終極警探Ⅱ》、《魔鬼終結者》和《迪克崔西》是理所當然的賣座片外，《小鬼當家》、《第六感生死戀》

好萊塢・電影・夢工場

和《麻雀變鳳凰》也意外的在票房上有出色的表現，奠定了好萊塢這樣的製片路線。

如果能以低廉的成本拍出高票房電影，那麼好萊塢何樂而不爲呢？

從以上的分析看來，美國電影工業已走出六〇年代與全球多媒體市場結合而發展出來的新好萊塢，業已經過近二十年的操作，而成熟地發展出一套有別於古典好萊塢的製片模式。如果對應於古典好萊塢製作模式的電影特色爲類型電影、明星和古典敘事，那麼相對於新好萊塢經濟基礎的電影美學就是另人目不暇給的「場面」（look），這種傾向雖使現代電影喪失了古典好萊塢精緻的敘事，但它開啓了電影與其他媒體間相互依賴的新的敘事空間。簡言之，多媒體與電影共同形成的網路，使電影成爲網路上的一個點罷了，一部電影的出發點可能是一個由視效所包裝的點子（如《駭客任務》）、一個早在其他媒體中爲人所熟悉的人物或一個熱門音樂合唱團，它的敘事早在其他的媒體中展開，例如一部麥可喬丹主演的籃球電影：它的敘事也不會完結在電影裡，像以電玩「Motal Combat」人物爲主角的《魔宮帝國》。新好萊塢玩家關心的是如何將一部電

影「放置」於多媒體市場中（product placement）；新好萊塢的觀眾也必須懂得浸潤在各種不同的媒體中（電玩、流行音樂、漫畫、電視影集等），才能享受電影中先（外）於電影開始的多媒體敘事。不過對於那些像我一樣迷戀古典好萊塢精緻的敘事風格的過時觀眾而言，就算無法像高達那般勇敢地說：「電影已死」，也只好翹首以期新好萊塢會不小心的拍出一部「過時」的電影。

結 語

一九九六年，英國電影協會（British Film Institute）為慶祝電影誕生一百年，特別邀請各地傑出的電影工作者，拍攝一部講述自己國家電影百年發展的影片。其中美國部分由馬丁史柯西斯（Martin Scorsese）負責，片名叫《與史柯西斯暢遊影史》（*Personal Jouricy with Martin Scorsese*），片長四個小時。其中史柯西斯現身說法，講述並放映讓他印象最深刻的美國電影，而其中百分之六十以上是古典好萊塢作品。史柯西斯對這些電影的片段如數家珍、娓娓道來，清楚地讓我們看到他的創作，除了本著創作者自己的生命體驗外，美國電影豐厚的寶藏，才是他創作紮根的肥沃土壤。

美國電影不愧是世電影史中最燦爛的一章，不管你覺得美國片商業氣息太重、太

俗爛或缺少深度，都不能改變好萊塢近六十年來主宰世界影壇的實況。或許，讓一個近代最年輕的強國主宰一門世界的藝術，是上天冥冥中的安排，要不然怎麼會讓一次大戰的戰火，摧毀當時凌駕美國電影之上的義大利和法國電影工業；又讓納粹和史達林阻斷了發展得日正當中的德國表現主義及俄國的蒙太奇運動，逼使優秀的電影工作者紛紛投入好萊塢，為美國電影發展更添光彩。

很可惜，對於世界電影的重要寶藏──好萊塢電影，我們似乎是視而不見。一位法國友人很奇怪地問我：「為什麼每次我問臺灣朋友哪裏看得到黑白電影，大家都笑我，你們難道都不看黑白片嗎？」他說的「黑白片」，就是古典好萊塢作品。在巴黎、紐約、舊金山、倫敦、東京等各大城市，仍有不少地方放映老電影，而且觀眾男女老少都有，並不限於上了年紀的觀眾前來懷舊。我認為這正是電影藝術不同於其他藝術之處，因為和其他藝術相比，電影非常年輕，不過在短短一百年內，電影壓縮了其他藝術需要數百年時間才有的發展，從原始時期、到古典時期、到巴洛克再到現代時期，人們有機會在他的一生中，親眼看到一門藝術的誕生、發展到衰老，這實在是前

所未聞之事。老電影正是這種種發展的痕跡。

然而，如果老電影只是一種「電影化石」，只有一種考古學上的意義，我想這留給專門的電影學者去傷腦筋就可以了。可是由於電影還年輕，未來還很可能有發展空間，站在望向未來的十字路口，前人所累積的成就很可能是對妳的指引。事實上歷史告訴我們，即使最叛逆、看起來最有破壞性的藝術運動，其實骨子裡往往上承了藝術史中非主流、或被人遺忘的傳統，如卡夫卡的小說和拉伯雷（Rabelais）的荒誕故事之間的關係，或史特拉文斯基看似革命，其實根植於近代西方音樂史的創作。對於關心電影未來、喜歡看電影的觀眾而言，直到今天還可以清楚辨別的美國電影傳統，也是我們認識電影不可缺乏的參考座標。

本書從古典好萊塢電影工業的內外環境、類型與美國社會的關係、電影明星、電影導演和製作人、發行與放映及新好萊塢六個面向，試圖為好萊塢電影勾勒出一幅簡單圖象。第一、二章重點在闡明好萊塢電影及工業體制，與美國資本主義社會發展之間密不可分的關係，這種關係是美國特殊歷史時空下的產物，並非放諸四海而皆準。

然而這種「歷史的偶然」促成的古典好萊塢片場制度，因為其力量太強大，主導電影工業的發展長達三十多年，竟然成為今天大多數人心目中「電影該怎麼拍」的標準（甚至是唯一）答案，這是阻礙各地發展出屬於自己文化特色電影的最大屏障。

明星、導演和製作人，是好萊塢電影最重要的三種角色。第三、四章，本書試著從工業體制、電影創作及消費的角度，探索他（她）們在好萊塢電影工業裡扮演的角色。事實上不論是大明星、名導演還是製作人，都是電影工業體制不可獲缺的一環，而好萊塢近百年的發展史中，也是他（她）們的故事最引人入勝，很可惜的是本書沒有辦法論及這些有趣的人物，這部分有待讀者自己從電影或其他書籍中發掘。

對一般觀眾而言，很少會去注意到電影的發行和放映，本書特別介紹這個部分，主要想說明事實上發行和放映，對構成一個有活力的電影製作環境，有多麼的重要。事實上整個新好萊塢的發展，也和電影的發行、放映及宣傳方式有關，我們甚至可以觀察到電影工業的發展，清楚地反映在九〇年代的好萊塢電影中，諸如強烈依賴視效和明星。

好萊塢◦電影◦夢工場

148

當然，好萊塢電影絕不是這樣三言兩語就能一窺堂奧，除了個別明星及導演介紹外，本書最不足之處，就是缺少實際對電影的分析討論，附錄一或可補此缺憾，這當然和本書定位為──好萊塢電影的入門介紹書籍有關；另一方面這也和本地極難看到許多重要的古典好萊塢電影，以至於筆者不知該如何取捨有關。附錄一的「好萊塢重要作品」就是希望能補此不足，有心的讀者可以據此盡情享受之前錯失的精彩好萊塢作品。最後，如果本書能帶給你一點小小的閱讀樂趣，就是筆者最大的心願。

附錄 一

好萊塢歷來重要作品簡表

※此表僅將最著名的三〇至七〇年代好萊塢重要作品的片名及導演列出，其中大半可以在國家電影資料館找到ＬＤ或錄影帶。

一九三〇年起

《人民公敵》（Public Enemy）（Wellman，一九三一）
《疤面人》（Scarface）（Hawks，一九三二）
《金剛》（King Kong）（Schoedsack & Cooper，一九三三）
《禮帽》（Top Hat）（Sandrich，一九三五）

好萊塢・電影・夢工場

《育嬰奇談》（*Bringing up Baby*）（Hawks，一九三九）

《星期五女郎》（*His Girl Friday*）（Hawks，一九三九）

《驛馬車》（*Stagecoach*）（Ford，一九三九）

一九四〇年起

《大國民》（*Citizen Kane*）（Wells，一九四〇）

《怒火之花》（*The Grapes of Warth*）（Ford，一九四〇）

《約克軍曹》（*Sergeant York*）（Kawks，一九四一）

《小狐狸》（*Little foxes*）（Wyler，一九四一）

《梟巢喋血戰》（*The maltese Falcon*）（husten，一九四一）

《安伯森大族》（*The Magnificent Ambersons*）（Wells，一九四二）

《貓女》（*Cat People*）（Tourncur，一九四二）

《北非諜影》（*Casablanca*）（Curtiz，一九四三）

Shadow of a Doubt（Titchcock，一九四三）

《羅蘭秘記》（*Laura*）（Preminger，一九四四）

Farewell My Lovely（Dmytryk，一九四四）

《雙重保險》（*Double Indemnity*）（Wilder，一九四四）

《殺手》（*The Killers*）（Sildmak，一九四六）

《黃金時代》（*The Best Years of our Lives*）（Wyler，一九四六）

《一夜維生》（*They Live by Night*）（Ray，一九四八）

《要塞風雲》（*Fort Apache*）（Ford，一九四八）

《一位陌生女子的來信》（*Letter from an Unknown Woman*）（Ophuls，一九四八）

一九五〇年起

《慾望街車》（*A Streetcar Named Desire*）（Kazan，一九五一）

《原野奇俠》（*Shane*）（Stevens，一九五二）

《萬花嬉春》（*Singing in the Rain*）（Kelly&Donen，一九五二）

《紳士愛美人》（*Gentlemen Prefer Blondes*）（Hawks，一九五三）

《荒漠怪客》（*Johnny Guitar*）（Ray，一九五四）

《岸上風雲》（*On the Waterfront*）（Kazan，一九五四）

《大江東去》（*River of no return*）（Preminger，一九五四）

All that Heaven Allows（Sirk，一九五五）

《養子不教誰之過》（*Rebel Without a Cause*）（Ray，一九五五）

《七年之癢》（*The Seven Year Itch*）（Wilder，一九五五）

《搜索者》（*The Searches*）（ford，一九五六）

《甜姐兒》（*Funny Face*）（Donen，一九五六）

Written on the Wind（Sirk，一九五六）

The Wrong Man（Hitchcock，一九五六）

《光榮之路》（*Paths of Glory*）（Kubrick，一九五七）

好萊塢·電影·夢工場

154

一九六〇年起

《驚魂記》（*Phycho*）（Hitchcock，一九六〇）

Underworld USA（Fuller，一九六〇）

《雙虎屠龍記》（*The Man Who Shot Liberty Valance*）（Ford，一九六二）

《鳥》（*The Birds*）（Hitchcock，一九六三）

《殺手》（*The Killers*）（Siegel，一九六四）

《豔賊》（*Marnie*）（Hitchcock，一九六四）

《失嬰記》（*Rosemary's Baby*）（Polanski，一九六八）

《十二怒漢》（*Twelve Angry Men*）（Lumet，一九五七）

《歷劫佳人》（*Touch of Evil*）（Eells，一九五八）

《赤膽屠龍》（*Rio Bravo*）（Hawks，一九五九）

《熱情如火》（*Some Like It Hot*）（Wilder，一九五九）

好萊塢．電影．夢工場

《逍遙騎士》（*Easy Rider*）（Hopper，一九六九）

一九七〇年起

Dirty Harry（Siegel，一九七一）

《教父》（*The Godfather*）（Coppola，一九七一）

《柳巷芳草》（*Klute*）（Pakula，一九七一）

《殘酷大街》（*Mean Street*）（Scorsese，一九七三）

《計程車司機》（*Taxi Driver*）（Scorsese，一九七六）

附錄 二

赤膽英雄手帕情——記《鐵面特警隊》

「有些人得到了全世界，其他人擄獲從良妓女的芳心及亞歷桑納之旅。」而我們呢，則何其幸運的享受了這久違了的眼睛、耳朵和頭腦的全面娛樂——《鐵面特警隊》！

在智性（intelligence）已成為稀有動物，或是得偽裝成徹底的虛無主義（nihilism）才得以在電影中露面（《黑色追緝令》、《惡男日記》）的九〇年代，《鐵面特警隊》的出現實在是令人精神不得不為之一振的驚喜。它細密的劇情結構、肌理豐潤的影像及繞樑三日的弦外之音，不禁使人憶起好萊塢的黃金時代，約翰福特？或許，但它的善惡對立、人與人之間的信任及陽剛的男性情誼主題更讓我想起霍華霍克斯。

157

霍克斯的作品是深植於古典好萊塢的傳統之中，也就是說其作品光耀奪目的娛樂性注定要使其同樣精微的藝術性蒙塵，《鐵面特警隊》亦然。誰教我們身處於（曾經）為柏拉圖哲學所主導的世界呢！在這裡抽象的「理念界」的地位是要遠高於「實在界」（real）。但我們不要忘了在柏拉圖之前還有個荷馬的史詩時代，那是一個「英雄」縱橫的時代，所謂英雄是由行動所定義的，人就是一個人的所做所為。瞭解了好萊塢電影的現代史詩性格，我們就明白為什麼它們往往不被視為「藝術」了，答案就在於好萊塢對角色「做」了什麼的興趣絕對要高於角色「想」了什麼，前者在影片中可以化為一連串的動作、情節，使觀眾有戲可看；而後者似乎只會陷於冗長的抽象討論中而使觀眾呵欠連連。於是，一流的好萊塢作品或將抽象的概念寓於精彩的動作之中，如約翰福特的《雙虎屠龍記》（The Man Who Shot Liberty Valance，或使經歷看似一連串事件的角色們，透過事件進行一場自我的探索（或暴露），如霍克斯的《紅河谷》（Red River），不過這種探索有時也不一定有結果，如《大國民》，有時更導致主角的身分（identity）徹底崩潰，如大部分黑色電影中的男主角。所以在享受《鐵面特警隊》巨

力萬鈞的犯罪故事之外，我們不妨來看看這則關於正義的寓言到底賣的是什麼藥。

當然，它首先是一則關於歹徒、警察與媒體間利益糾葛的故事，這則故事像蛇一般的繞行在謀殺、毒品和賣淫等不法行為所組成的迷宮之中，雖然最後還是安然抵達一個讓人可以接受的正義終點（畢竟它還是一部好萊塢電影）。但是當敘事無條件的專注於片中三名令人印象深刻的警察——巴德懷特（Bud White）、艾德蒙艾斯里（Edmon Exley）和傑克文生（Jack Vincennes），也許可以加上酷似維若尼卡蕾（Veronica Lake）的妓女——琳布來肯（Lynn Bracken），我們知道了上述的犯罪故事只是演繹劇中人性格的舞臺。不過《鐵》片成功處在於將人物性格的特色巧妙化為推動劇情前進的關鍵，以及看後令人拍案叫絕的伏筆，使敘事當中賴以推動劇情的偶然性多了幾分必然性。例如，如果不是巴德對受虐女性不可控制的關懷（來自於他童年的創傷經驗，也是他當警察的初衷），就不會有他與琳的邂逅（後來成為引發巴德繼續追查的主因），以及他的夥伴Stansley與前警察Buz意味深長的眼神交換（巴德後來因此而發現他們說謊）。

那麼這則人物性格的心理劇又是什麼呢？首先它是巴德與艾德從相斥、相識到相吸的男性情誼，這同時亦為全片的主軸。巴德，一個渾身上下散發著用不盡的精力，但被艾德輕蔑地斥為：「沒有腦筋的渾人」（mindless thug），懷著一顆鋤強扶弱的心成為警察（全片第一場戲即為他在同伴的冷眼下，乾淨俐落的解決了一椿虐妻案），但其單純直率的性情，讓他妥協地接受當一個警察有限度的腐化：不主動毆打無辜的墨西哥人，但他絕不作證他的警察同伴打人。

艾德則幾乎是巴德的對反（counterpoint），野心勃勃，對警察界的一切腐敗嗤之以鼻，他是個打算以自己的方式改變整個警界的冷血動物。但他的問題在於太過自信，太過急功好利，以至於在各種「成功」的誘惑下逐漸喪失了視域（vision），他那不知該戴還是不該戴的眼鏡說明了一切。這樣兩個極端的性格為彼此的怨恨奠下了基礎，而他們關係的發展也與影片的主題──正義 vs.腐敗巧妙結合，當兩人關係漸行漸遠之時，也就是他們內心的小魔為五〇年代的天使之城──洛杉磯的邪惡培養到極點的時刻。這個轉折點在於「夜貓子」血案被錯誤的結案。我們看到艾德以盲目的方式

槍決了黑人嫌犯，他的鮮血在一個特寫鏡頭中濺上了艾德沒戴眼鏡的臉（眼）；而巴德則不堪再做隊長戴德里（Dudly White）的嚇人工具，在一個眼神悲哀的鏡中特寫後投奔至暫時的溫柔鄉──琳的懷抱。

可堪玩味的是，這兩人合作的催化劑不是別的，而是女人，在詢問那三名黑人疑犯時，艾德的狡猾第一次與巴德的氣力合作產生效果。促使巴德加入質問的不是「夜貓子」的謀殺，而是一個被他們凌辱的少女。也正是這名少女使艾德對案件起了疑心，繼續追查下去。這一追查，艾德不但發現了案子的疑點，也發現了巴德，這時影片特意讓艾德追隨巴德的腳步（被殺害女孩的家、詢問前幫派保鑣）。

他們這段耐人尋味的關係在艾德發現琳與巴德非比尋常的交情後，產生了微妙的變化。艾德在極端好奇心（好奇什麼？案情？琳？還是巴德？）的驅使下，探訪了琳並與之發生關係。在這場戲中，我們聽到她們談話的主題完全圍繞在巴德身上；接吻時，琳甚至對艾德說：「搞我和搞巴德可不同。」（fucking me and fucking Bud are not the same thing）我想，此處的同性戀情欲（homoeratic）①已呼之欲出，艾德必須

好萊塢・電影・夢工場

161

要和巴德有性關係的人作愛以重得自我和獲得與巴德的友誼；而巴德也要在「揍」

(fuck)②完艾德與琳之後（兩個臉上帶著被「揍」痕跡的人互問：「你／妳還好吧」），才能與艾德眞正合作。本來男性情誼本身就帶有同性情欲的成分，艾德與巴德

完美的互補關係（一個因父親，一個因母親而成爲警察；一個有智，一個有勇），最後

終得以透過媒介（性），共同合作對抗外界及他們內心的邪惡。當然這段關係是毫無痕

跡的融入整個事件之中，兩人的情誼也使這不完美的世界（正義）差堪忍受。

《鐵面特警隊》的魅力遠超過此，它特殊的敘事框架（開場時和中段由席得哈金斯

旁白）、仿五〇年代的影像（攝影師Dante Spinotti精彩演出）和片中不斷出現的關於

電影的事物（像電影明星的妓女、好萊塢標誌）及電影（有文生明明利的*Bad and*

Beautiful、《羅馬假期》和由維若尼卡蕾主演的*This Gun for Hire*），告訴我們《鐵面

特警隊》同時是一部關於電影的電影。除了片頭以L. A.風景明信片的電視畫面，配上

席得的旁白提醒我們這是一部電影之外（這種安排，在敘述老大米基柯漢入獄後混亂

的情勢時，又出現了一次），影片也以嫖客對女明星影像的戀物癖（使妓女整容成明星

的樣子），影射觀影時觀眾對影像的占有狂（在參議員嫖客一面看 *This Gun for Hire* 一面享樂時，這個隱喻再明白不過）。至於能抵抗影像誘惑者（例如巴德，他並不把琳看成維若尼卡，另外去看《羅馬假期》時他幾乎是看也沒看銀幕），反而最後擄得了美人心。《鐵面特警隊》對細看電影者（獲得無上樂趣）和從不看電影者（獲得美人）同有重賞。

戲院場．電影．夢工場

註釋——

① homoeratic和homosexual是不一樣的，前者強調的是潛在的、暗示性的同性戀關係，可以是不自覺的和沒有性關係的。

② 在英文中 fuck 亦可指整人，影片前段傑克文生曾對艾德說：「如果這件事（指毆打墨西哥人一事）毀了巴德的前途，他會為此好好整整你。」（will fuck you for this if it takes him the rest of his life）

好萊塢・電影・夢工場

164

好萊塢‧電影‧夢工場　　　電影學苑 4

著　　者／李達義
出 版 者／揚智文化事業股份有限公司
發 行 人／葉忠賢
總 編 輯／孟　樊
執行編輯／鄭美珠
登 記 證／局版北市業字第 1117 號
地　　址／台北市新生南路三段 88 號 5 樓之 6
電　　話／(02)2366-0309　2366-0313
傳　　真／(02)2366-0310
E - m a i l／tn605547@ms6.tisnet.net.tw
網　　址／http://www.ycrc.com.tw
郵政劃撥／14534976
印　　刷／偉勵彩色印刷股份有限公司
法律顧問／北辰著作權事務所　蕭雄淋律師
初版一刷／2000 年 2 月
I S B N／957-818-077-2
定　　價／新台幣 160 元

南區總經銷／昱泓圖書有限公司
地　　址／嘉義市通化四街 45 號
電　　話／(05)231-1949　231-1572
傳　　真／(05)231-1002

圖書館出版品預行編目資料

好萊塢‧電影‧夢工場 / 李達義著. -- 初版. -- 台
北市：揚智文化，2000 [民 89]
面； 公分. -- （電影學苑；4）

ISBN 957-818-077-2（平裝）

1. 電影 – 美國 – 歷史

987.0952 88016405